房東阿嬤與我

從今以後

矢部太郎

目錄

人物介紹

東京出生、東京長大。
矢部太郎的房東阿嬤。
言行舉止極為優雅，
習慣以「貴安」打招呼。
喜歡伊勢丹百貨、ＮＨＫ
與羽生結弦。
欣賞知性的美男子。

房東阿嬤

東京出生、東京長大。
在房東阿嬤的二樓租房子
已經過了八年以上的歲月。
從小就很喜歡畫圖，
把跟房東阿嬤的日常生活
畫成漫畫，
沒想到大受好評。
與房東阿嬤的對話有九成
都是和戀愛有關的話題。

矢部太郎

這是個虛構的故事，固然是以實際發生過的事情為基礎，但畢竟不是紀錄片，想當然耳是從我的角度創作、加油添醋。漫畫裡所呈現的房東阿嬤是「奠基於我親身接觸到、交談過、眼中的房東阿嬤，以她的形象創造出來的人物」，實際上的房東阿嬤與「漫畫中的房東阿嬤」不完全一樣。為了讓漫畫中的房東阿嬤感覺起來確實有魅力，我在塑造人物的時候確實著重於我認為是比較有趣的部分。

我認識房東阿嬤之前就已經很幸福了，但在遇見房東阿嬤以後，變得更幸福了。

（作者）

我的房東阿嬤

大家好，
我是瘦巴巴的
搞笑藝人矢部太郎。

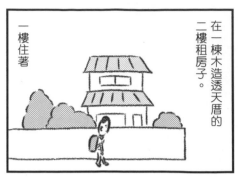

在一棟木造透天厝的
二樓租房子。

一樓住著

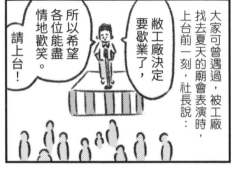

大家可曾遇過，
被工廠
找去夏天的
廟會表演時，
上台前一刻，社長說：

敝工廠決定
要歇業了，

所以希望
各位能盡
情地歡笑。

請上台！

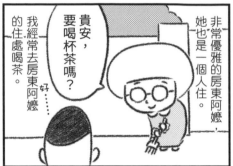

非常優雅的房東阿嬤，
她也是一個人住。

貴安，
要喝杯茶嗎？

我經常去房東阿嬤
的住處喝茶。

好……

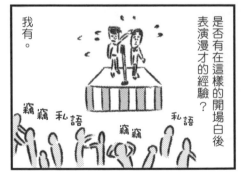

是否有在這樣的開場白後
表演漫才的經驗？

我有。

竊竊私語　竊竊私語

今天演了什麼戲？

房東阿嬤以為
我是演員。

呃……
那個……

那就是我的工作。

我單身，
住新宿區的外圍，

是一齣悲劇。

這樣啊，
真是
辛苦您了

我住在非常好的地方。

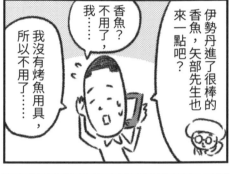

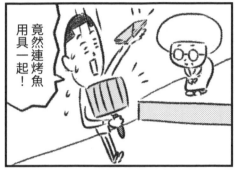

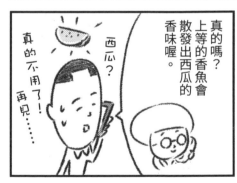

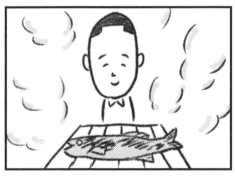

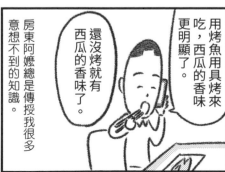

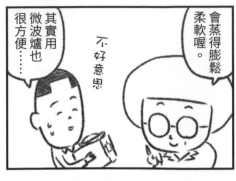

房東阿嬤經常會寫信給我，對我而言就跟 e-mail 沒兩樣。

其實用微波爐也很方便……

不好意思

會蒸得膨鬆柔軟喔。

有人送我大顆的包子，分您一半。

謝謝您每次都送東西給我。

我才不用微波爐。

為何？明明很方便。

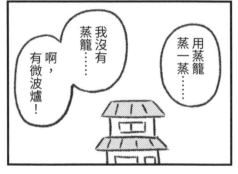

用蒸籠蒸一蒸……

我沒有蒸籠……

啊，有微波爐！

因為曾經爆炸過一次，我不喜歡。

會讓我想起戰爭。

轉頭

什麼？

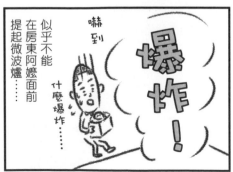

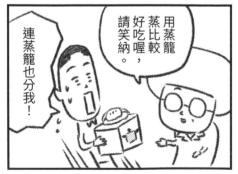

用蒸籠蒸比較好吃喔，請笑納。

連蒸籠也分我！

似乎不能在房東阿嬤面前提起微波爐……

嚇到

什麼爆炸……

爆炸！

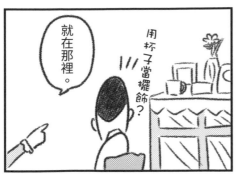

就在那裡。

用杯子當擺飾？

有時候
我也會送禮物給房東阿嬤。

不嫌棄
的話，這是
杯子。

總覺得……

那裡擺滿了
我送給她的東西……

是貓咪，
好可愛呀！

我在電視上
看到女生都
很愛用這種
杯子

好像
我已經死掉了?!

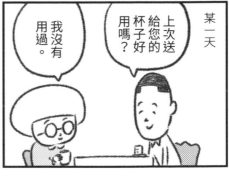

某一天

上次送
給您的
杯子好
用嗎？

我沒有
用過。

我有
用過。

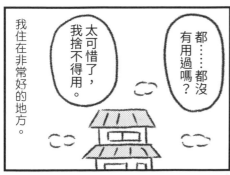

都……都沒
有用過嗎？

太可惜了，
我捨不得用。

我住在非常好的地方。

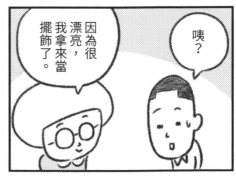

咦？

因為很
漂亮，
我拿來當
擺飾了。

你 好

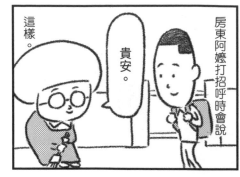

房東阿嬤打招呼時會說——

貴安。

這樣。

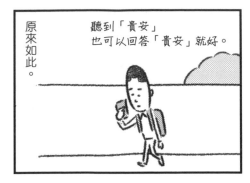

聽到「貴安」也可以回答「貴安」就好。

原來如此。

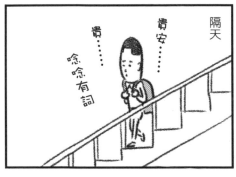

我總是不曉得該怎麼回話才好，

啊，您……好

而顯得手足無措。

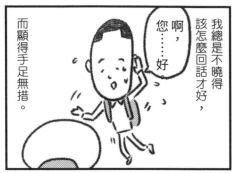

到底該怎麼回答「貴安」才好呢？

隔天

貴安

貴……

唸唸有詞

聽到「貴安」可以回答「敬祈貴安」。

不要……這太古板了……

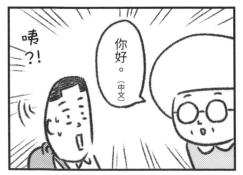

今天一定要說！

矢部先生，

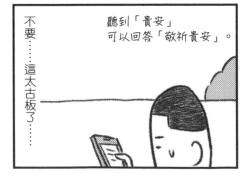

你好。（中文）

咦？！

8

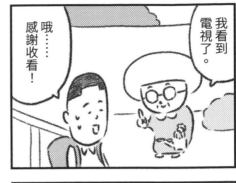

我看到電視了。

哦……感謝收看！

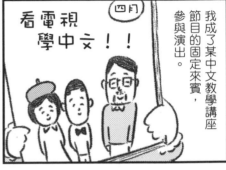

我成了某中文教學講座節目的固定來賓，參與演出。

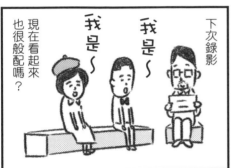

跟我很般配嗎？不不不，一點都不配，年紀也差很多！

我可不是那種會把私情帶進公事裡的人……

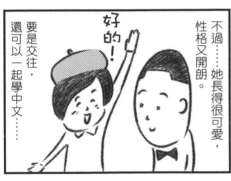

下次錄影也很般配嗎？

我是～

我是～

我是

現在看起來也很般配嗎？

我也要一起學習！

好啊！

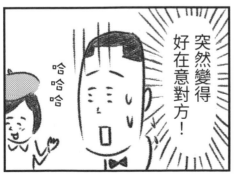

不過……她長得很可愛，性格又開朗。

要是交往，還可以一起學中文……

好的！

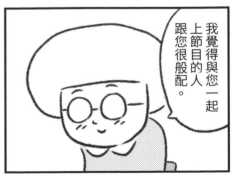

我覺得與您一起上節目的人跟您很般配。

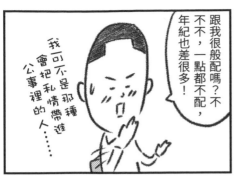

突然變得好在意對方！

哈哈哈

真令人不敢恭維……

學中文之前先學好日文啊

發音超困難！

中文哇賽！

對不起……

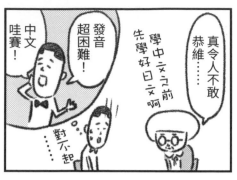

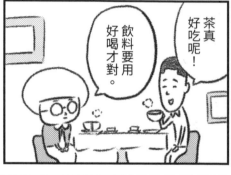

茶真好吃呢！

飲料要用好喝才對。

這樣啊……您真的有在看節目呢！

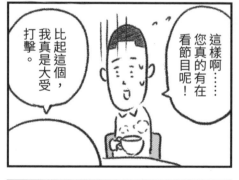

下次錄影

儘管有相當的難度，仍請留意發音為荷。

卡！卡！

比起這個，我真是大受打擊。

你這樣講話是有什麼目的嗎？

對……對不起！

矢部先生在電視上的遣詞居然會用「超～」或「哇賽」……

什麼……打擊？

10

還曾經去台灣出外景，

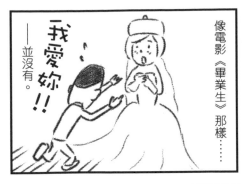

像電影《畢業生》那樣……

「我愛妳!!」

——並沒有。

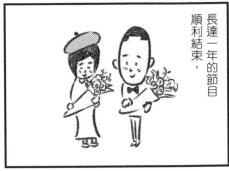

長達一年的節目順利結束，

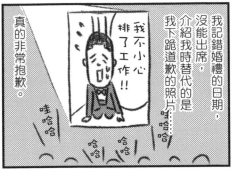

我記錯婚禮的日期，沒能出席，介紹我當時替代的是我下跪道歉的照片……

我不小心排了工作!!

真的非常抱歉。

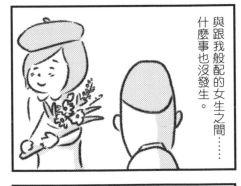

與跟我般配的女生之間……什麼事也沒發生。

至於房東阿嬤

過了幾年，她結婚了。

我在婚禮的尾聲上台，

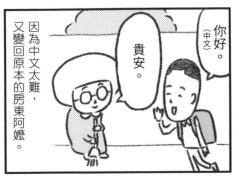

因為中文太難，又變回原本的房東阿嬤。

貴安。

你好。
(中文)

我家前面的巷子沒有鋪柏油。

我的動作很慢，所以不礙事。

下雨天經過時，

哇啊！

那些青蛙是從哪裡來的？

因為院子裡有座池塘……

都會看到青蛙。

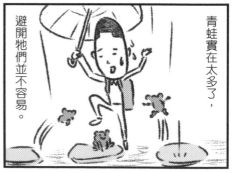

青蛙實在太多了，避開牠們並不容易。

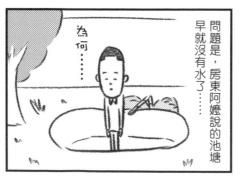

問題是，房東阿嬤說的池塘早就沒有水了……

為何……

12

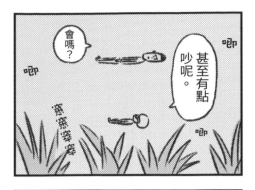

某天晚上

我家外面的樓梯上

我還以為

貓一定又來了……

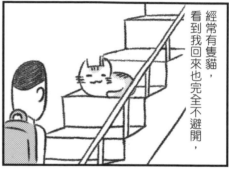

經常有隻貓，
看到我回來也完全不避開，

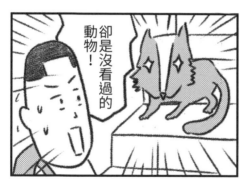

卻是沒看過的
動物！

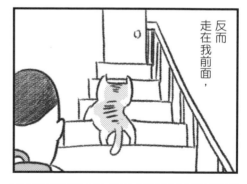

反而
走在我前面，

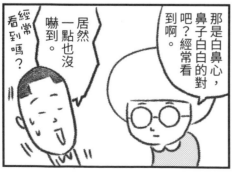

經常看到嗎？

居然一點也沒
嚇到。

那是白鼻心，
鼻子白白的對
吧？經常看
到啊。

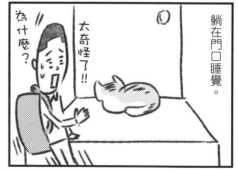

躺在門口睡覺。

太奇怪了!!

為什麼？

14

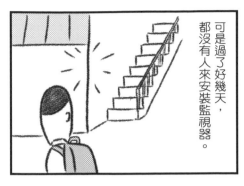
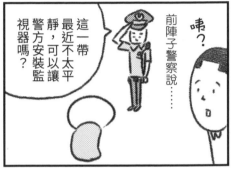

嫉妬

我一直……

好熱啊

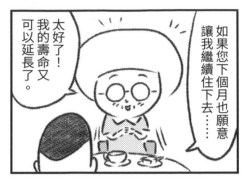

如果您下個月也願意
讓我繼續住下去……

太好了！
我的壽命又
可以延長了。

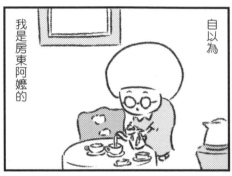

自以為

我是房東阿嬤的

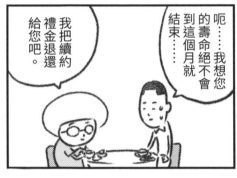

呃……我想您
的壽命絕不會
到這個月就
結束……

我把續約
禮金退還
給您吧。

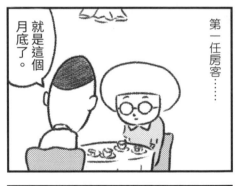

第一任房客……

就是這個
月底了。

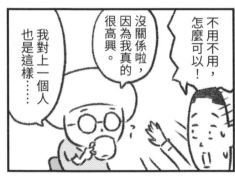

不用不用，
怎麼可以！

沒關係啦，
因為我真的
很高興。

我對上一個人
也是這樣……

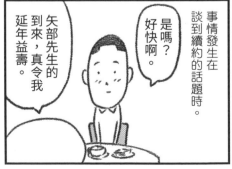

事情發生在
談到續約的話題時。

是嗎？
好快啊。

矢部先生的
到來，真令我
延年益壽。

咦……

上一個人……

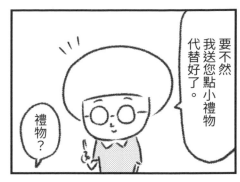

要不然我送您點小禮物代替好了。

禮物？

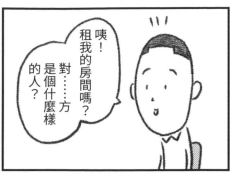

咦！租我的房間嗎？

對⋯⋯是個什麼樣的人？

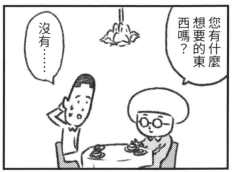

您有什麼想要的東西嗎？

沒有⋯⋯

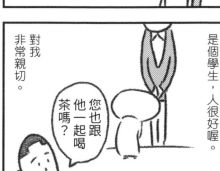

是個學生，人很好喔。

對我非常親切。

您也跟他一起喝茶嗎？

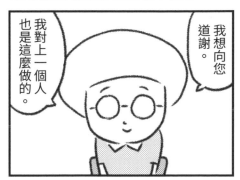

我想向您道謝。

我對上一個人也是這麼做的。

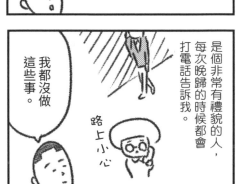

是個非常有禮貌的人，每次晚歸的時候都會打電話告訴我。

我都沒做這些事。

路上小心

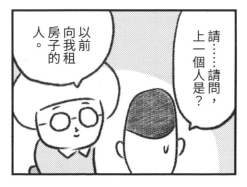

請⋯⋯請問，上一個人是？

以前向我租房子的人。

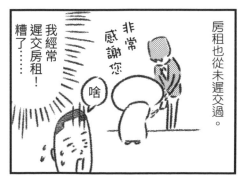

房租也從未遲交過。

非常感謝您

我經常遲交房租！糟了⋯⋯

啥

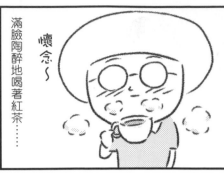

滿臉陶醉地喝著紅茶……

懷念～

不得不搬走的時候，

我好捨不得……

謝謝您的照顧……

等等，可是現在是我住在這裡，就算他曾經那麼說過……

如果以後還有機會搬來東京住，請務必再把房子租給我！

咦！

居然這麼說話？！

……

真是個好孩子……

說的也是……

居然遲疑了一下，還一臉遺憾！

呃，這麼沉醉

懷念～

過了幾天

叮咚

呃，那個……以前向您租房子的那個可惡的、可愛的傢伙……不，那個……續約的時候……他……您送了他什麼？

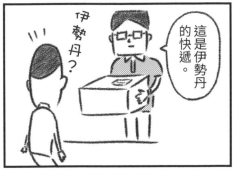

這是伊勢丹的快遞。

伊勢丹？

呃……

我想想……

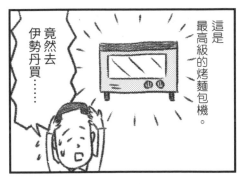

這是最高級的烤麵包機。

竟然去伊勢丹買……

那麼高級的東西！

他說他沒有微波爐，所以我送了他微波爐。

如此這般，每次續約的時候，房東阿嬤都會送我禮物。

不過真的很好吃。

那我要烤麵包機就好，比微波爐便宜多了！

我才不會獅子大開口

19

您要出門嗎？

我要去美容院。

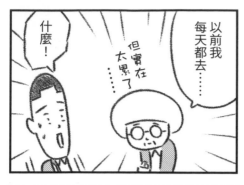

以前我每天都去……

但實在太累了……

什麼！

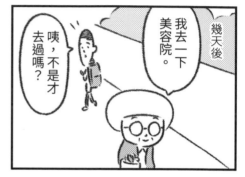

幾天後

我去一下美容院。

咦，不是才去過嗎？

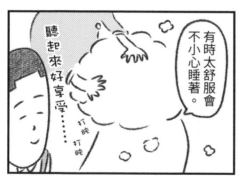

一直給同一個人洗，年紀也差不多。

可以徹底放鬆呢。

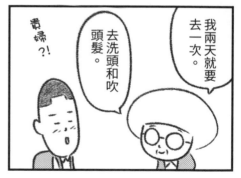

我兩天就要去一次。

去洗頭和吹頭髮。

貴婦？！

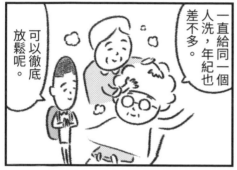

有時太舒服會不小心睡著。

聽起來好享受……

打盹 打盹

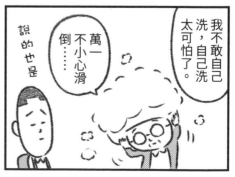

我不敢自己洗，自己洗太可怕了。

萬一不小心滑倒……

說的也是

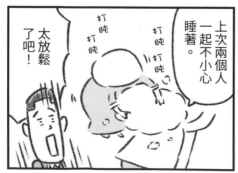

上次兩個人一起不小心睡著。

打盹 打盹

打盹 打盹

太放鬆了吧！

冠軍獎金為

最年輕得主的

這種想法不太好喔。

啊，說……的也是，我會努力的。

獎金好多啊，還那麼年輕。

我一輩子的收入。

我是說別以為有下輩子比較好。

不只……就算加上下輩子的收入，可能也沒那麼多。

唉～

下一則新聞

重點是這個?!

要認真地過完這輩子……

矢部先生，

什麼？

21

房東阿嬤有什麼拿手菜嗎?

我以前在東京會館上過烹飪課。

瓦倫西亞風味燉飯專用的新鍋子送來了。

我在房間等你

好的，太期待了!

當時學會了瓦倫西亞風味燉飯。

聽都沒聽過的菜名!

過了一會兒

你來啦。

對呀!我快餓死了!

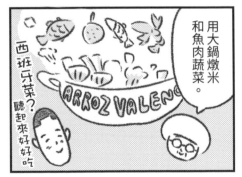

用大鍋燉米和魚肉蔬菜。

西班牙菜?聽起來好好吃

ARROZ VALENC

鍋子給你……

太重了，我拿不起來……

什麼!給我鍋子?

下次做給你吃

太棒了

要是我的體力再好一點……

嗚呼……夢幻美食瓦倫西亞風味燉飯……

鎖定老人家的詐騙與日俱增

房東阿嬤也……

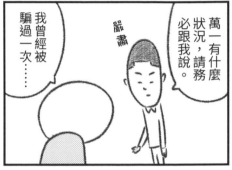

我曾經被騙過一次……

萬一有什麼狀況，請務必跟我說。

嚴肅

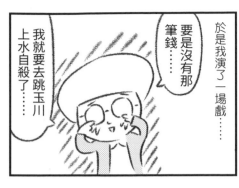

於是我演了那一場戲

要是沒有那筆錢……

我就要去跳玉川上水自殺了……

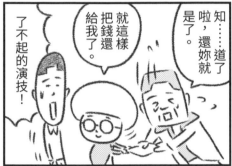

知……道了啦，還妳就是。

就這樣把錢還給我了。

了不起的演技！

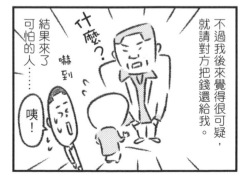

咦?!不行啦！

因為有個長得非常可愛的男孩子專程來拜訪……

矢部先生如果有困難也要告訴我喔。

好的，麻煩您了。

好像反了……

不過我後來覺得很可疑，就請對方把錢還給我。

結果來了可怕的人……

什麼？？

嚇到

咦！

註：日本音樂家瀧廉太郎〈荒城之月〉的歌詞。

註：以兔子與狸貓為主角的日本童話。

註：由日本搞笑藝人天野博之發起的搞笑藝人聚會。

24

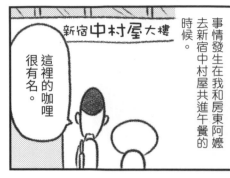

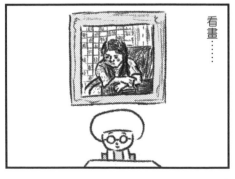

俊子的父親
在中村屋後面的畫室裡

中村死後，
少女就像這幅畫一樣，
日日思念著畫家……

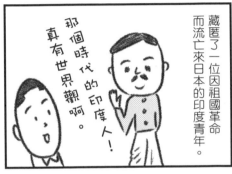

藏匿了一位因祖國革命
而流亡來日本的印度青年。

那個時代的印度人！
真有世界觀啊。

知道這些
以後，感
覺這幅畫
……

俊子與那位青年墜入情網。

開異國婚姻之先河！
真是太浪漫了。

好悲傷。

非也，
在國內也得過著逃亡生活的
俊子，二十六歲就死了。

矢部先生……
完全不是您想
的那樣喔。

女兒俊子
後來和別
人結婚了。

咦？！
太丟臉
了我！

那位青年為俊子他們做的咖哩成了日本最早的印度咖哩。

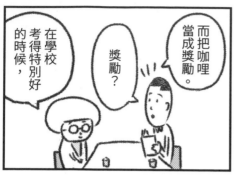

而把咖哩當成獎勵。

獎勵？

在學校考得特別好的時候，

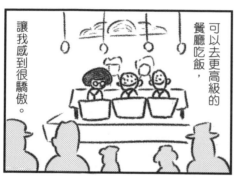

可以去更高級的餐廳吃飯，讓我感到很驕傲。

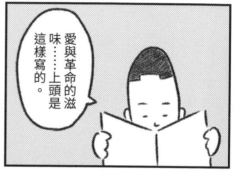

愛與革命的滋味⋯⋯上頭是這樣寫的。

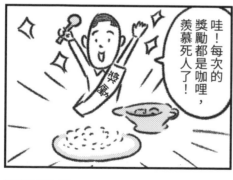

哇！每次的獎勵都是咖哩，羨慕死人了！

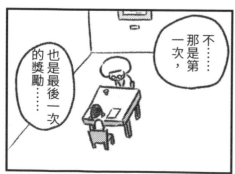

不⋯⋯那一次，也是最後一次的獎勵⋯⋯

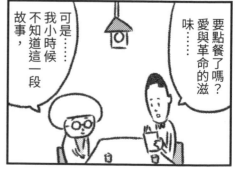

要點餐了嗎？愛與革命的滋味⋯⋯

可是⋯⋯我小時候不知道這一段故事，

28

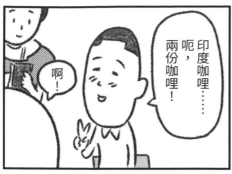

印度咖哩……呃，兩份咖哩！

啊！

後來開始打仗，根本不能去上學……中村屋也燒掉了。

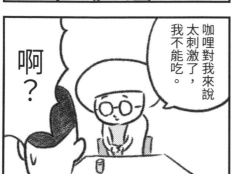

咖哩對我來說太刺激了，我不能吃。

啊？

戰後出現黑市，

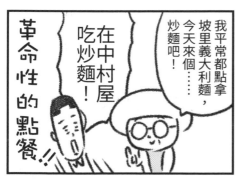

我平常都點拿坡里義大利麵，今天來個……炒麵吧！

在中村屋吃炒麵！

革命性的點餐！！

還有……

以前的中村屋富麗堂皇極了……客人也都很紳士，

霸占了場地……中村屋變成小小一間……

炒麵……看起來好好吃……

呃……那個……差不多……該點餐了吧……

桌上還是只有水……

說的也是。

29

那是發生在我和房東阿嬤去新宿時的事。

開了好多不同的店。

這一帶以前都是黑市。

黑市！開在這種市中心嗎？

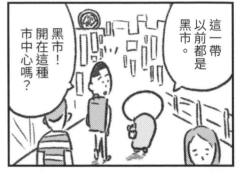

對呀。現在雖然井然有序，戰後其實是黑市。

都賣些什麼呢？

像是食物或日常用品、衣服、圍巾等等。

圍巾？連這種東西都有。

什麼都有喔。

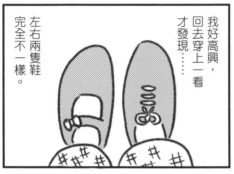

爸媽買了鞋給我，

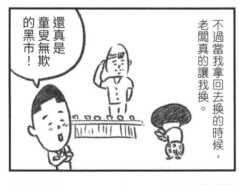

我好高興，回去穿上一看才發現……

左右兩隻鞋完全不一樣。

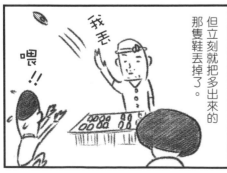

不過當我拿回去換的時候，老闆真的讓我換。

還真是童叟無欺的黑市！

但立刻就把多出來的那隻鞋丟掉了。

我丟

喂!!

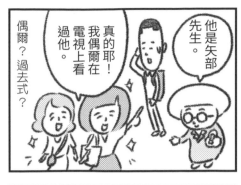

他是矢部先生。

真的耶！我偶爾在電視上看過他。

偶爾？過去式？

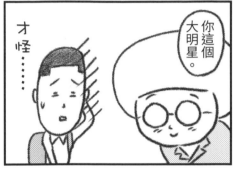

你這個大明星。

才怪⋯⋯

與房東阿嬤同行的新宿，

那個瘦巴巴的人⋯⋯

是我不知道的新宿。

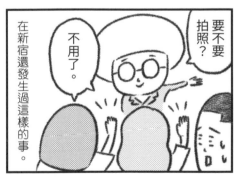

要不要拍照？

不用了。

在新宿還發生過這樣的事。

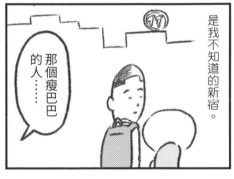

真的耶！我看過他！

叫什麼名字來著？

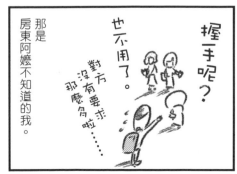

握手呢？

也不用了。

對方沒有要求那麼多啦⋯⋯

那是房東阿嬤不知道的我。

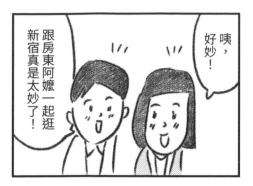

咦，好妙！

跟房東阿嬤一起逛新宿真是太妙了！

大明星還真辛苦啊。

並沒有……您完全誤會了。

矢部先生？

呃……這麼誇張……也不用……

貴安，矢部先生承蒙各位費心關照了。

啊。

辛苦了！

少胡說八道了

哈哈哈哈

哈哈

我們公司是出了名的壓榨員工，抽成高達九成喔！

就是說啊！

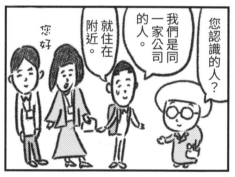

您認識的人？

我們是同一家公司的人。

就住在附近。

您好

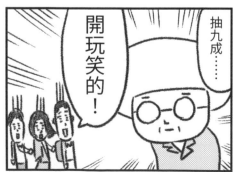

開玩笑的！

抽九成……

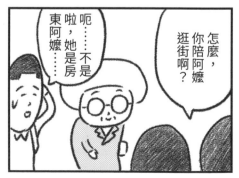

怎麼，你陪阿嬤逛街啊？

呃……不是啦，她是房東阿嬤

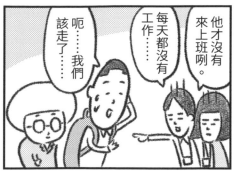
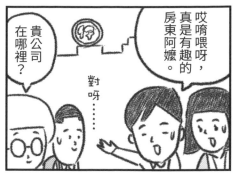
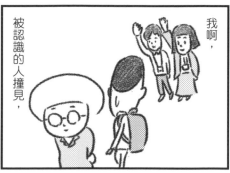
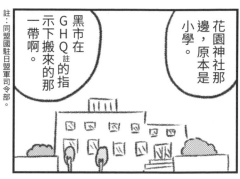

我的房間

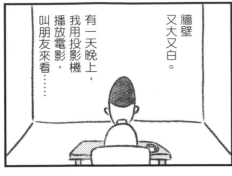

牆壁又大又白。

有一天晚上，我用投影機播放電影，叫朋友來看……

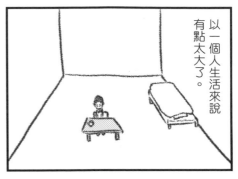

以一個人生活來說，有點太大了。

每天早上起床，

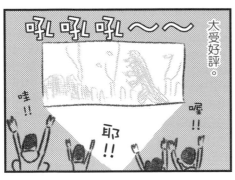

哇!!

耶!!

喔!!

吼吼吼～～

大受好評。

都覺得有點冷清。

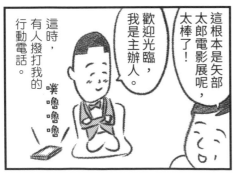

這根本是矢部太郎電影展呢，太棒了！

歡迎光臨，我是主辦人。

這時，有人撥打我的行動電話。

噗嚕嚕嚕

謝謝您。

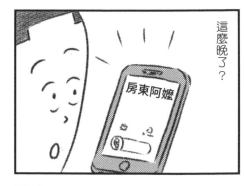

這麼晚了？

房東阿嬤

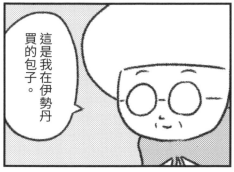

這是我在伊勢丹買的包子。

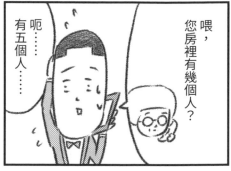

喂，您房裡有幾個人？

呃……有五個人……

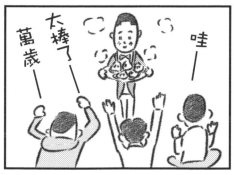

太棒了——

萬歲——

哇——

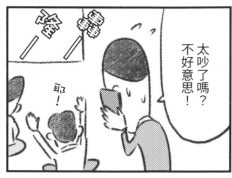

太吵了嗎？不好意思！

耶！

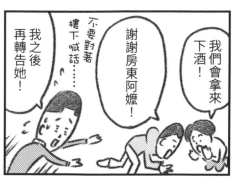

不要對著樓下喊話……

我之後再轉告她！

謝謝房東阿嬤！

我們會拿來下酒！

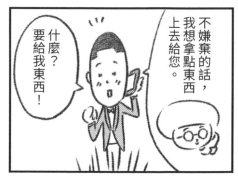

不嫌棄的話，我想拿點東西上去給您。

什麼？要給我東西！

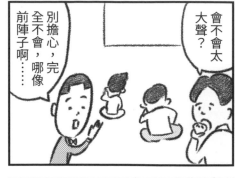

會不會太大聲？

別擔心，完全不會，哪像前陣子啊⋯⋯

咖啡⋯⋯

「我可以聽見您手機的震動鈴聲。」

她居然這麼說喔！

什麼聲音？

好熱鬧啊。

哈哈哈

還看不看啊

哇哈哈

哈哈

哈哈哈

大家都是搞笑藝人或演員，所以聲音都是發自丹田⋯⋯

咚！！

嚇！！

是要我們散會嗎？

怎麼？又來了⋯⋯

噗嚕嚕嚕

房東阿嬤

聲音大一點。

聽不見啦。

看字幕就好了。

矢部太郎電影展是全世界音量最小的影展。

36

昨天吵到您了……下次會改到白天……

大家回去後，

不會，我完全沒聽見喔。

螢幕又變回牆壁，

而且得知矢部先生也有朋友，我真的好欣慰呀。

當……然有啊。

剩下我一個人，

我的房間雖然有點空曠，

但一點也不冷清。

房間又變得空曠無比。

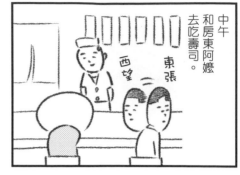

中午和房東阿嬤去吃壽司。

實不相瞞，我要動手術了……

儘管點您想吃的。

好……的

這種坐在吧台前吃的壽司，令我緊張萬分。

這可能是我最後一次吃壽司也說不定。

動……什麼手術？

要吃鮪魚肚嗎？

一開始就點鮪魚肚！！

白內障……

鮪魚肚好好吃啊

好好吃

成功率99．7％

房東阿嬤應該還能再次享用壽司吧。

海膽。

已經是很久以前的事了。

這是您第一次動手術嗎？

吃得好飽啊。

最後再各點一貫吧。

不是，以前得過胃癌，切掉一半的胃。

請給我鮪魚肚。

鮪魚肚好強！！

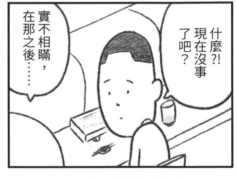

什麼？！現在沒事了吧？

實不相瞞，在那之後……

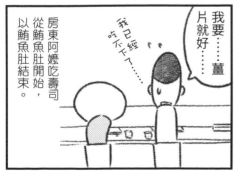

我要……薑片就好

我已經吃不下了……

房東阿嬤吃壽司從鮪魚肚開始，以鮪魚肚結束。

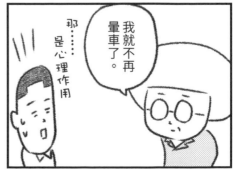

我就不再暈車了。

那……是心理作用

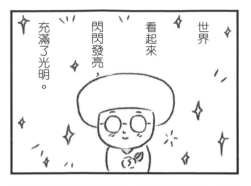

世界看起來閃閃發亮，充滿了光明。

房東阿嬤的白內障手術順利完成了。

藍天十分清澈，

手術好可怕。

星辰也璀璨耀眼。

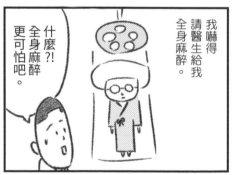

我嚇得請醫生給我全身麻醉。

什麼?!全身麻醉更可怕吧。

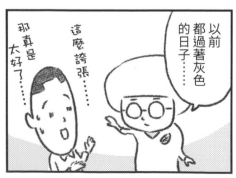

以前都過著灰色的日子……

這麼誇張……

那真是太好了……

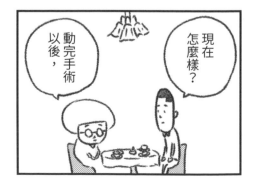

現在怎麼樣？

動完手術以後，

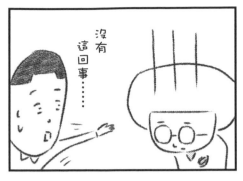

沒有這回事……

咦?!

可是……我了解到一件事。

矢部先生也變得乾巴巴呢。

對著鏡子，

房東阿嬤，這個世界很殘酷呢。

發現我已經是個老太婆了。

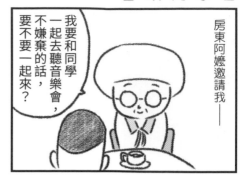

房東阿嬤邀請我——

我要和同學一起去聽音樂會，不嫌棄的話，要不要一起來？

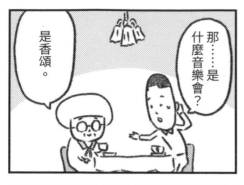

那……是什麼音樂會？

是香頌。

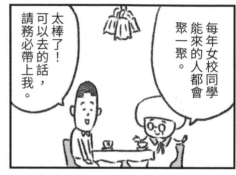

每年女校同學能來的人都會聚一聚。

太棒了！可以去的話，請務必帶上我。

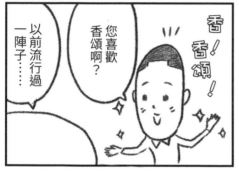

香 香頌！

您喜歡香頌啊？

以前流行過一陣子……

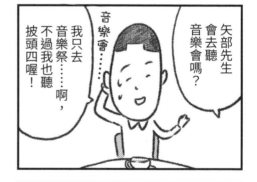

矢部先生會去音樂會嗎？

我只去音樂祭……啊，不過我也聽披頭四喔！

音樂會……

以前流行過香頌啊……

像是由中原淳一先生掛保證的高英男。

我曾經在冰果室見過蘆野宏喔。

我不知道什麼最近流行什麼……

披頭四……最近？

都不認識……只聽懂了冰果室。

是嗎……

很好吃吧……

什麼？

到了音樂會當天

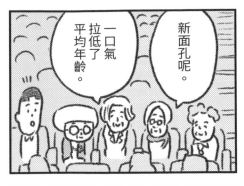

新面孔呢。

一口氣拉低了平均年齡。

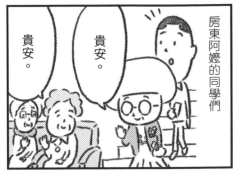

房東阿嬤的同學們

貴安。

貴安。

貴安。

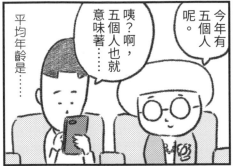

今年有五個人呢。

咦?啊,五個人也就意味著……

平均年齡是……

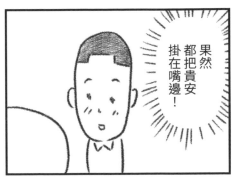

果然都把貴安掛在嘴邊!

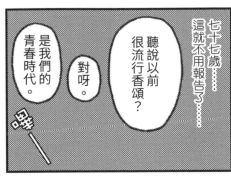

聽說以前很流行香頌?

對呀。

是我們的青春時代。

七十七歲……這就不用報告了……

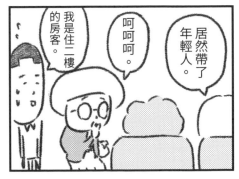

居然帶了年輕人。

呵呵呵。

我是住二樓的房客。

青春……

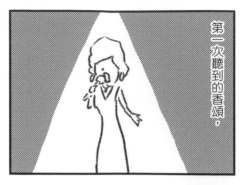

第二次聽到的香頌，

音樂會結束後，燈光亮起。

好好聽呀

真的很美妙……

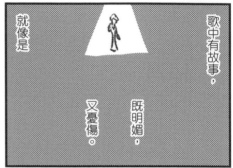

歌中有故事，

就像是

既明媚，又憂傷。

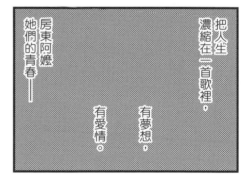

把人生濃縮在一首歌裡。

房東阿嬤她們的青春——

有愛情。

有夢想，

坐著的時候看不出來，

沒事吧？

不好意思啊

鼓掌 鼓掌
鼓掌 鼓掌
鼓掌 鼓掌
鼓掌 鼓掌

一站起來，就看得出年紀大了。

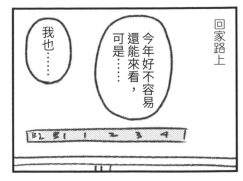

回家路上

還能來看，今年好不容易

可是……

我也……

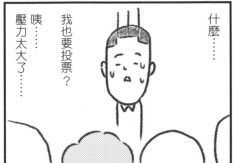

什麼……

我也要投票？

咦……壓力太大了……

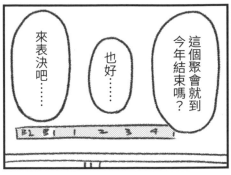

這個聚會就到今年結束嗎？

也好……

來表決吧……

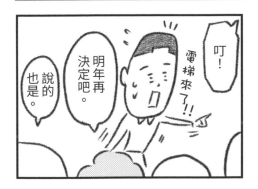

叮！

電梯來了！！

明年再決定吧。

說的也是。

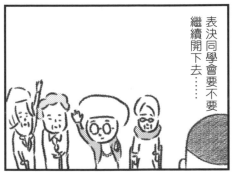

表決同學會要不要繼續開下去……

總有一天我也要面對這樣的未來嗎？

二比二……

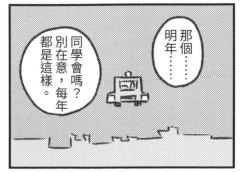

那個……

明年……

同學會嗎？別在意，每年都是這樣。

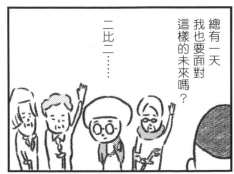

我們的個子太小，所以酒氣一下子就上頭了⋯⋯

呼

測量身高體重的時候，我的體重只有六貫註。

註：一貫等於三‧七五公斤。

以前就經常被調侃，還被取了綽號。

男生拿這個取笑我。

太過分了！無論哪個時代，用身體的問題取笑別人都很過分！

六貫　六貫　六貫

哦，什麼綽號？

六貫。

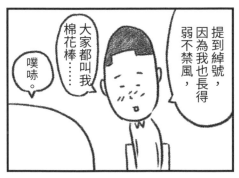

提到綽號，因為我也長得弱不禁風，大家都叫我棉花棒⋯⋯

噗哧。

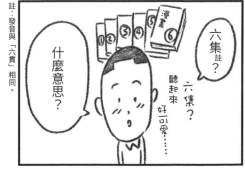

六集註？

六集？聽起來好可愛⋯⋯

什麼意思？

潮量 6　③②①

⑤④

註：發音與「六貫」相同。

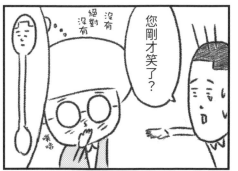

您剛才笑了？

沒有絕對沒有

噗哧

47

這麼說來，我以前⋯⋯

可是，瘦小也有瘦小的好處喔。

平常教我們騎馬的師傅

會給孩子們壓歲錢。

萬歲

戰爭中逃難的時候，可以不用讀書，但是要砍樹工作。

每個人每天要砍五棵樹。

矢部先生⋯⋯

沒想到⋯⋯連我也收到了。

太棒了!!

只有我砍兩棵就好了。

說的也是！

這樣真的好嗎？

感覺好像不太對⋯⋯

因為我很瘦小，又獨自從東京來奮鬥，

所以大家都對我很好。

買……不到衣服穿

我懂，我懂。

感情變得很好。

瘦小的每次都要從剪布料開始做。

我懂。

啊，下雨了……

好處是

我也只能買童裝的尺碼……

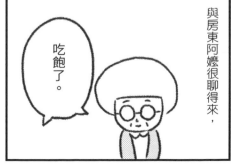

與房東阿嬤很聊得來，

吃飽了。

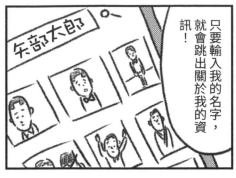

任何人都可以搜尋嗎？

呼——

真的變得很方便呢。

不過……

輸入房東阿嬤的名字來看看吧？

可以！

以前如果想查什麼東西，得去書店。

什麼也沒有……

彷彿我不存在於這個世界上。

還曾經

書也不像現在這麼多，想找也找不到。

搭電車去上野的圖書館。

真辛苦！

不惜大費周章也想知道資訊的……

不是啦……我也只是湊巧！

可是
女人進不了圖書館，

為什麼？

可以聽見
隔壁東京音樂學校的學生
練琴的聲音。

我去了好幾次，

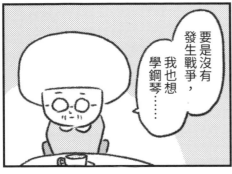

要是沒有
發生戰爭，
我也想
學鋼琴……

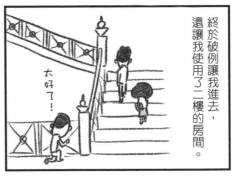

終於破例讓我進去，
還讓我使用了二樓的房間。

太好了！

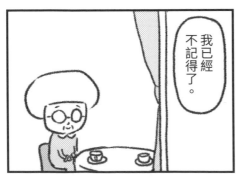

那個……
請問……
您去圖書館查什麼？

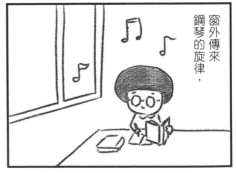

窗外傳來
鋼琴的旋律，

我已經
不記得了。

54

我一時半刻答不上來……

雖然很辛苦，
卻是美好的回憶。

當時的上野很迷人。

一定會很緊張吧……

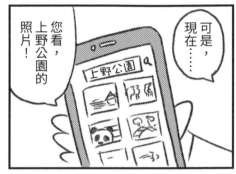

可是，現在……

您看，上野公園的照片！

上野公園

搜尋不到的房東阿嬤的回憶，

手機裡還能放音樂、影片、筆記、通訊錄……

萬一

現今儲存在我的心裡。

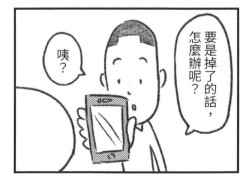

要是掉了的話，怎麼辦呢？

咦？

某一天，

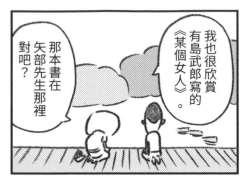

我也很欣賞有島武郎寫的《某個女人》。

那本書在矢部先生那裡對吧？

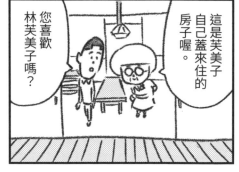

我和房東阿嬤去林芙美子紀念館參觀。

美侖美奐！

啊！對了，《某個女人》嘛……

一看就想睡覺，所以還沒看完……到底是什麼樣的女人呢？

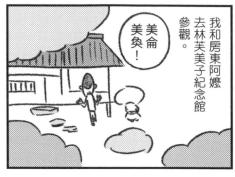

這是芙美子自己蓋來住的房子喔。

您喜歡林芙美子嗎？

說到作家……

我還喜歡菊池寬，他的文筆很優美。

雖然長得很醜。

很醜……！！

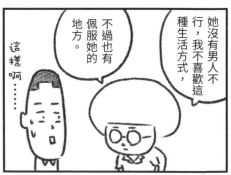

她沒有男人不行，我不喜歡這種生活方式，

不過也有佩服她的地方。

這樣啊……

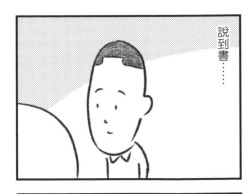

說到書……

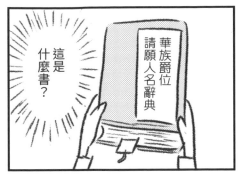

這是什麼書？

華族爵位請願人名辭典

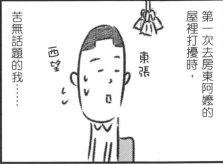

第一次去房東阿嬤的屋裡打擾時，

苦無話題的我……

東張

西望

列出想得到華族爵位的人姓名的辭典。

看到桌上讀到一半的書！

或許能從這裡衍生出什麼話題！

要跟這個人聊什麼……

想得到爵位？

辭典？

事過境遷都成為美好的回憶。

菊池寬在女校很受歡迎……

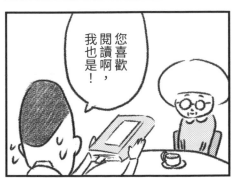

您喜歡閱讀啊，我也是！

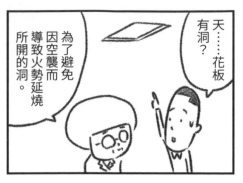

天……花板有洞？

為了避免因空襲而導致火勢延燒所開的洞。

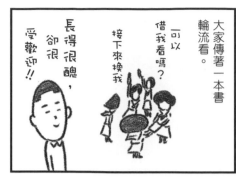

有一天，GHQ來女校視察。

大家傳著一本書輪流看。

借我看嗎？

接下來換我

長得很醜，卻很受歡迎！！

可以

結果，

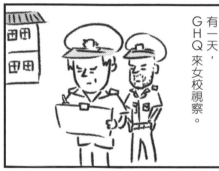

不能帶小說去學校，所以我們急壞了。

大家集思廣益，

糟了……

怎麼辦……

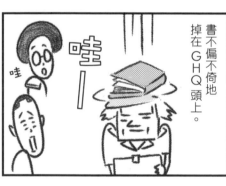

書不偏不倚地掉在GHQ頭上。

哇—

哇

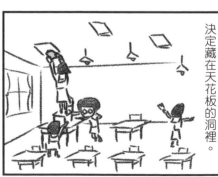

決定藏在天花板的洞裡。

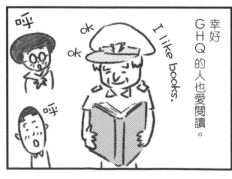

幸好GHQ的人也愛閱讀。

I like books.

ok ok

呼

呼

原來是菊池寬的告別式。

真是太巧了。

……說到巧合

我沒進去，但還是雙手合十拜了一下。

在那之後又過了幾年，我去參觀音羽御殿，

走路回家的時候，

從這裡到護國寺要走上一個小時左右吧？

呵呵呵

在當時很正常喔。

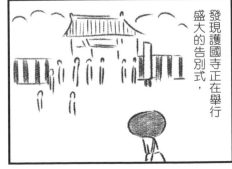

發現護國寺正在舉行盛大的告別式，

某個冬日，
我房間的對講機響了。

叮咚

掛上

可以請您
開門看看嗎？

咔嗒

好……

腳步蹣跚

咦？

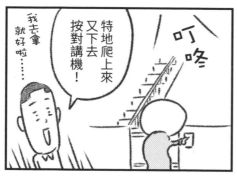

特地爬上來
又下去
按對講機！

我去拿
就好啦……

叮咚

腳步蹣跚

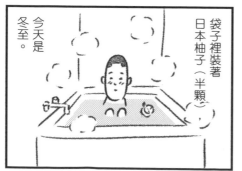

袋子裡裝著
日本柚子（半顆）

今天是
冬至。

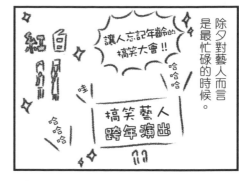

除夕對藝人而言是最忙碌的時候。

讓人忘記年齡的搞笑大會!!

搞笑藝人跨年演出

哈哈哈

哈哈哈

哇

紅白歌唱

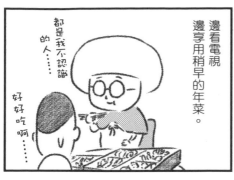

邊看電視邊享用稍早的年菜。

好好吃啊……

都是我不認識的人……

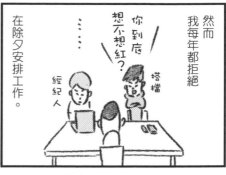

然而我每年都拒絕在除夕安排工作。

你到底想不想紅？

……

經紀人

搭檔

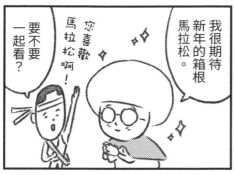

我很期待新年的箱根馬拉松。

您喜歡馬拉松啊！

要不要一起看？

理由是

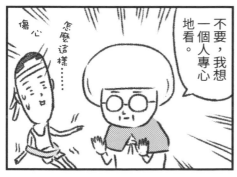

不要，我想一個人專心地看。

怎麼這樣……

傷心

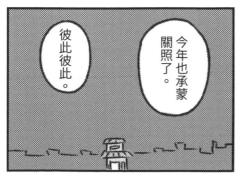

今年也承蒙關照了。

彼此彼此。

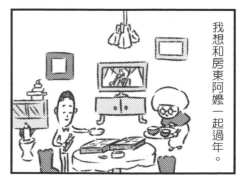

我想和房東阿嬤一起過年。

去向房東阿嬤拜年。

叮咚

這是本月份的房租。

我收下了。

終於寫完賀年卡了，簡直要累死我。

辛苦您了。

探頭

嚇到

腳步蹣跚

我今天會拿去寄，請再稍等一下。

明明就在二樓，還要郵寄……

好……

什麼！

給您壓歲錢。

房租變成壓歲錢又回到我的口袋裡。

今年

也請多多指教。

房東阿嬤給了我節分的豆子。

吃下與年紀一樣多的豆子就能得到幸福。

一年後

與年紀相同的豆子……

那個……

還有鬼面具……

房東阿嬤也要吃下跟年紀一樣多的豆子嗎？

要一起過節嗎？

哇！

哇！

房東阿嬤
又約我了。

要吃
水蜜桃嗎？

曬著杏桃。

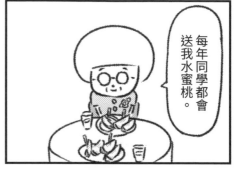

每年同學都會
送我水蜜桃。

我好想吃，
每天都盯著看。

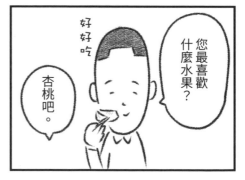

您最喜歡
什麼水果？

好好吃

杏桃吧。

再過一陣子就可以吃
的時候……
戰爭結束了，
我回到東京。

逃難去長野的時候，
那戶人家的屋頂上

矢部先生呢？

呃……我喜歡
櫻桃。

好宏大的理由……

只是因為
櫻桃很好吃。

64

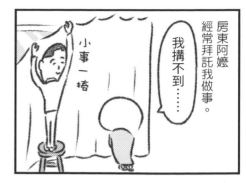

曾幾何時

請用 水蜜桃

謝謝！

多虧房東阿嬤，

我才知道 季節的流轉。

明明付房租的是我——

看起來一樣的日復一日，

就連二二六註 那天……

其實有著不一樣的

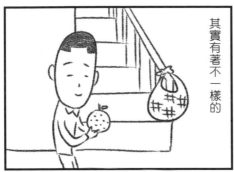

季節。

這是我在 伊勢丹買的 水蜜桃，

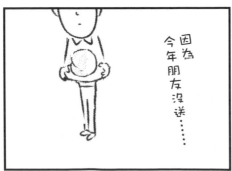

因為 今年朋友沒送……

註：西元一九三六年二月二十六日，日本發生過 一次失敗的政變。

66

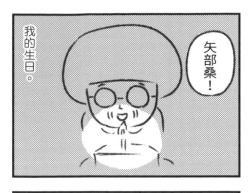

矢部桑！

我的生日。

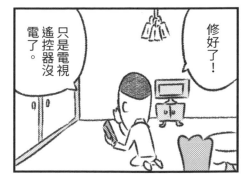

修好了！

只是電視遙控器沒電了。

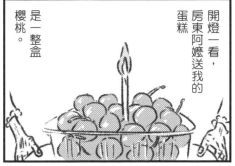

開燈一看，房東阿嬤送我的蛋糕

是一整盒櫻桃。

哇！

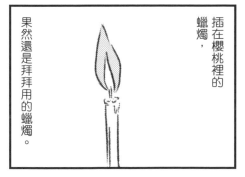

插在櫻桃裡的蠟燭，

果然還是拜拜用的蠟燭。

黑皮波斯跌

又過了一年。

今天是

凸

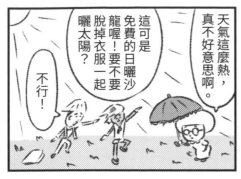

房東阿嬤拜託我幫院子除草。

這可是免費的日曬沙龍喔！要不要脫掉衣服一起曬太陽？

不行！

天氣這麼熱，真不好意思啊。

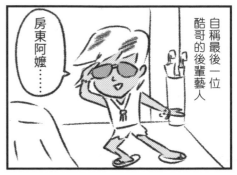

自稱最後一位酷哥的後輩藝人

房東阿嬤……

今天休假嗎？

等一下要去袋袋

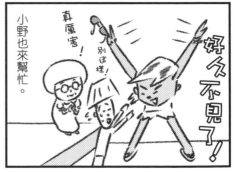

小野雖然這副德性，但做事很認真。

小野也來幫忙。

真厲害！

別這樣！

好久不見了！

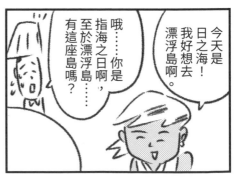

房東阿嬤也很喜歡他。

今天是日之海！我好想去漂浮島啊。

哦……你是指海之日啊，至於漂浮島……有這座島嗎？

68

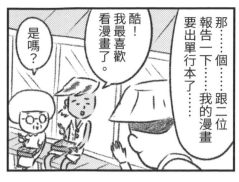

那……個……跟二位報告一下……我的漫畫要出單行本了……

酷！我最喜歡看漫畫了。

是嗎？

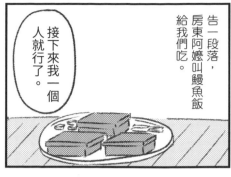

告一段落，房東阿嬤叫鰻魚飯給我們吃。

接下來我一個人就行了。

小野先生也喜歡漫畫嗎？

對呀！我在漫畫網咖打工。

蓋子滾開！

喔哦——

不嫌棄的話，我的也分您一半。

漫畫網咖？

袋袋的漫畫網咖啡廳！

感溫！

不客氣。

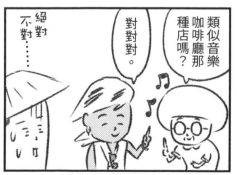

類似音樂咖啡廳那種店嗎？

對對對。

對！

絕對不對……

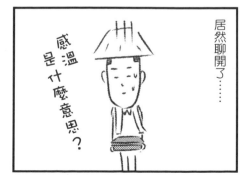

居然聊開了……

感溫是什麼意思？

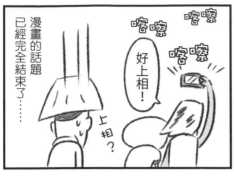

漫畫的話題已經完全結束了⋯⋯

好上相！

上相？

喀嚓 喀嚓 喀嚓

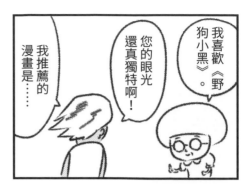

我喜歡《野狗小黑》。

您的眼光還真獨特啊！

我推薦的漫畫是⋯⋯

給我正常拍⋯⋯

喀嚓！

X！

Thanks！

進⋯⋯擊的⋯⋯巨什麼？

巨人！

不用寫下來！

而且跟野狗小黑完全不一樣！

我也幫二位拍一張。

咦？那麻煩您了！

話說回來⋯⋯

不是在聊我的漫畫嗎？

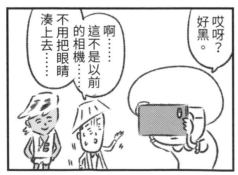

啊⋯⋯這不是以前的相機嗎⋯⋯

不用把眼睛湊上去⋯⋯

哎呀？好黑。

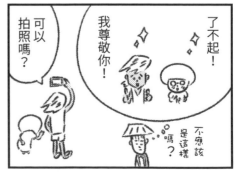

可以拍照嗎？

我尊敬你！

了不起！

不應該是這樣嗎？

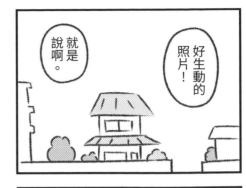
好生動的照片！

就是說啊。

所以才會這麼善體人意，

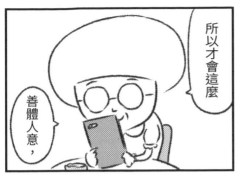

沒什麼機會跟房東阿嬤合照，這說不定是我們第一次一起拍照。

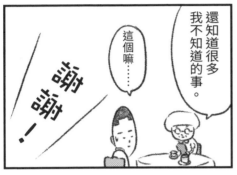
還知道很多我不知道的事。

這個嘛……

謝謝！

當成遺照……

用合照當遺照太怪了吧！

小野——

殉情？

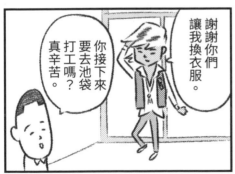

謝謝你們讓我換衣服。

你接下來要去池袋打工嗎？真辛苦。

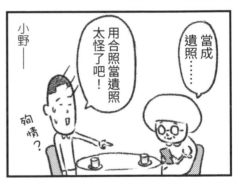

謝謝你……

小野先生肯定是好人家的小孩喔。

怎麼說？

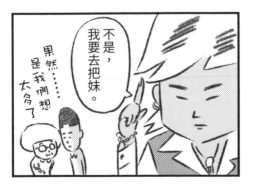
不是，我要去把妹。

果然……是我們想太多了。

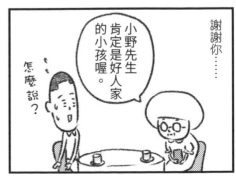

為了發行單行本，去出版社開會。

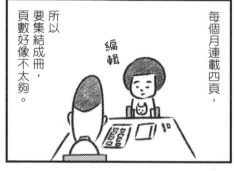

每個月連載四頁，所以要集結成冊，頁數好像不太夠。

編輯

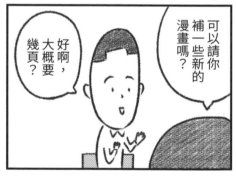

可以請你補一些新的漫畫嗎？

好啊，大概要幾頁？

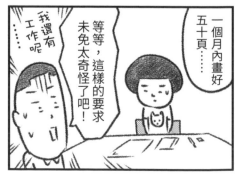

一個月內畫好五十頁……

等等，這樣的要求未免太奇怪了吧！

我還有工作呢……

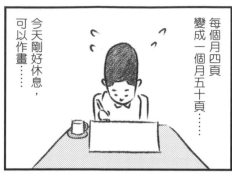

每個月四頁變成一個月五十頁……

今天剛好休息，可以作畫……

第二天

今天也剛好有空，所以繼續畫……

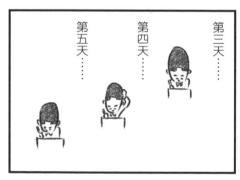

第三天……

第四天……

第五天……

作畫的時間

其實多得不得了。

在這樣的情況下，某天突然接到一通電話。

啊……是喔……不是啦……我不是要問這個……

為什麼……

今天好熱啊。

對呀……

為什麼用手機打給我？真難得。

不過我最喜歡八月了。

……

房東阿嬤有手機，但不會隨身攜帶。

為什麼？

因為有很多戰爭的節目可以看。

矢部先生……

才怪！我怎麼可能推她下樓。

我不會告訴別人。

您不要嚇到，聽我說。

聽說房東阿嬤住在上次那家醫院。

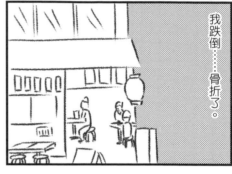

我跌倒……骨折了。

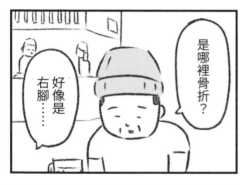

是哪裡骨折？

好像是右腳……

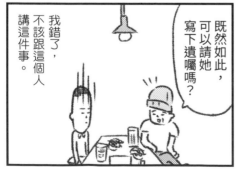

既然如此，可以請她寫下遺囑嗎？

我錯了，不該跟這個人講這件事。

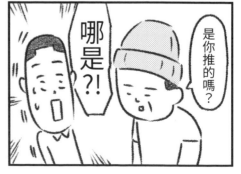

是你推的嗎？

哪是?!

74

總而言之……得快點去看她才行。

這個嘛……因為要開刀，她要我等一切穩定下來再去。

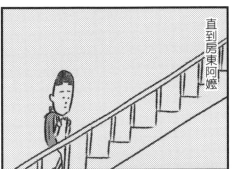

直到房東阿嬤

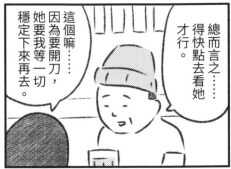

這樣啊……

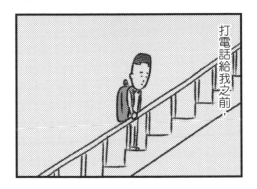

打電話給我之前，

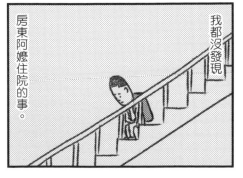

房東阿嬤住院的事。

我都沒發現

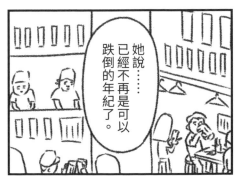

她說……已經不再是可以跌倒的年紀了。

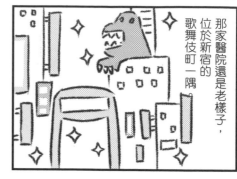

那家醫院還是老樣子，位於新宿的歌舞伎町一隅

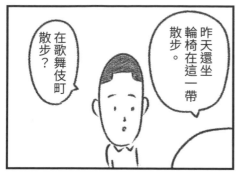

昨天還坐輪椅在這一帶散步。

在歌舞伎町散步？

房東阿嬤

看到了好多狸貓。

狸貓？

我開始做復健了。

復健……做得怎麼樣了呢？

咖啡館的女服務生妝都化得跟狸貓一樣。

有一個南方的男孩子來幫忙，既純樸又可愛。

我是問復健的進度……

比想像中還開朗，令我鬆了一口氣。

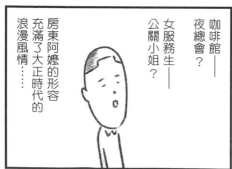

咖啡館—夜總會？

女服務生—公關小姐？

房東阿嬤的形容充滿了大正時代的浪漫風情……

是房東太太打來的……

那五十頁辛苦你了！

我看完了。

喂，

非常感謝你在百忙中大力幫忙。

沒……有百忙……

我太喜歡了，一連看了三遍。

三遍……

了不起的專注力……

接下來進行最後的校對。

您完成了一件大事呢。

好的，麻煩妳了。

嘟嘟嘟

卻連一架飛機也沒飛回來，

啊……字數太多了。

我只希望您能再加一句話。

哦？要加在哪裡？

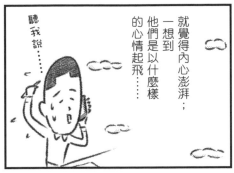

就覺得內心澎湃；一想到他們是以什麼樣的心情起飛……

聽我說……

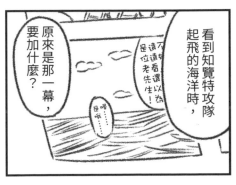

看到知覽特攻隊起飛的海洋時，

原來是那一幕，要加什麼？

不好意思，這位老先生以為是喔

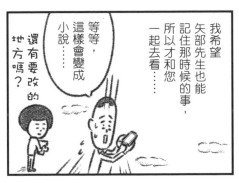

我希望矢部先生也能記住那時候的事，所以才和您一起去看……

等等，這樣會變成小說……

還有要改的地方嗎？

房東阿嬤，當時沒有寫出來，真的很抱歉。

可是我一直記在心裡。

一想到有上千架飛機從那裡起飛，

嗯嗯。

某一天，
我去探望房東阿嬤，
房東阿嬤正在
做復健。

等了三十分鐘左右，

復健辛苦了！

看樣子
復健果然很吃力……

房東阿嬤
終於回來了。

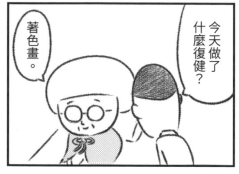

今天做了
什麼復健？

著色畫。

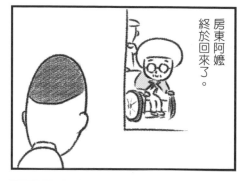

這位是來自
南國的朋友，
對我非常親切。

你好。

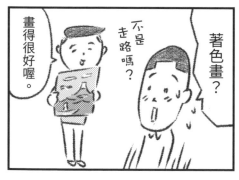

著色畫？

不是
走路嗎？

畫得很好喔。

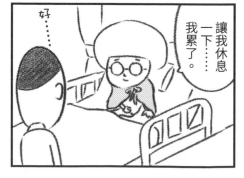

讓我休息
一下……
我累了。

好……

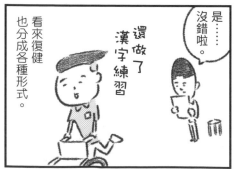

看來復健
也分成各種形式。

還做了
漢字練習

是……
沒錯啦。

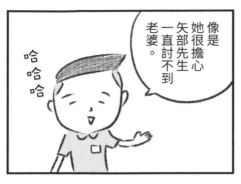

還有一次是

呼……

辛苦了

今天也很認真地復健呢，做了什麼？

聊天。

像是她很擔心矢部先生一直討不到老婆。

哈哈哈

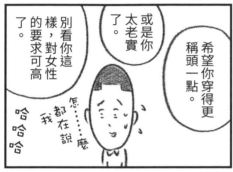

希望你穿得更稱頭一點。

或是你太老實了。

別看你這樣，對女性的要求可高了。

哈哈哈哈

怎麼 我都在說

啊！不過，上午都在走動，很認真地做復健喔。

做復健喔。

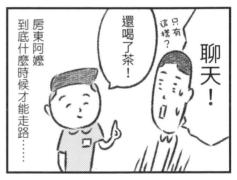

聊天！

還喝了茶！

只有這樣？

房東阿嬤到底什麼時候才能走路……

她說她想快點回家……

你……們都聊了些什麼？

喔。

聊了很多

作者的美學太動人了，令我心有戚戚焉。

我在報紙上看到，突然很想看。

哦，這本書在講什麼？

因為我很閒，所以也淅瀝嘩啦地看了一遍。

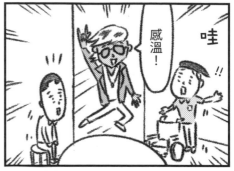

哇!!

感溫!

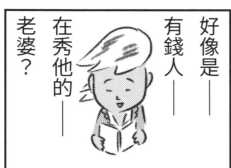

好像是——
有錢人——
在秀他的——
老婆？

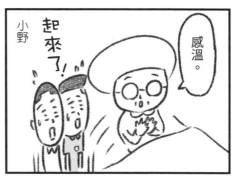

小野

起來了!

感溫。

這傢伙是怎樣？

什麼……
什麼……
什麼……

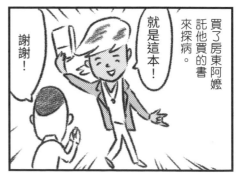

買了房東阿嬤託他買的書來探病。

就是這本!

謝謝!

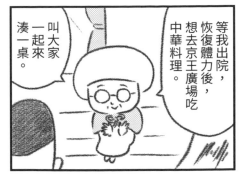

等我出院，恢復體力後，想去京王廣場吃中華料理。

叫大家一起來湊一桌。

房東阿嬤住院住了一個月，

來玩那個！

杯子裡的水……

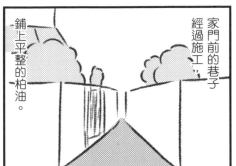

家門前的巷子經過施工，

鋪上平整的柏油。

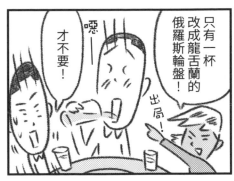

只有一杯改成龍舌蘭的俄羅斯輪盤！

嗯——

才不要！

出局！

青蛙都跑到哪裡去了？

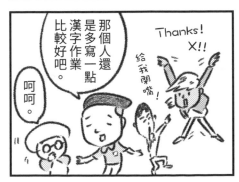

那個人還是多寫一點漢字作業比較好吧。

呵呵。

Thanks!

X!!

給我閉嘴！

房東阿嬤出院了，

可以在房間裡稍微站起來走動。

早

午

我也比照辦理。

但沒辦法連點心時間都換……

已經很夠了。

不過對於一個人生活還是會不安，

矢部先生的書令我感動萬分。

《房東阿嬤與我》的「單行本」樣書出爐了。

所以暫時住進附近的安養中心。

裡頭有個出身很好的人。

住在裡面的人嗎？

最令我感動的是……

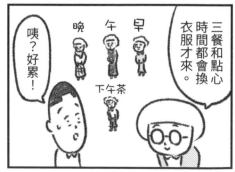

三餐和點心時間都會換衣服才來。

早

午

晚

下午茶

咦？好累！

書腰上大家的話……

這本書唯一不是我寫的部分……

房東阿嬤與我

書腰……

84

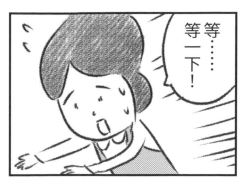

今天

要和房東阿嬤一起去喝茶。

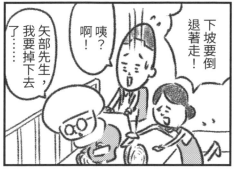

等等一下！

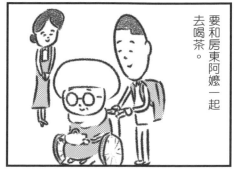

推輪椅沒問題吧？

沒問題！

好高興啊，可以出門了。

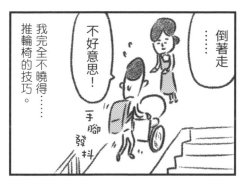

下坡要倒退著走！

啊！

咦？

矢部先生，我要掉下去了……

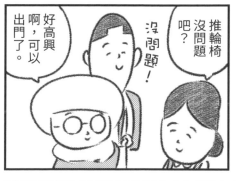

倒著走

不好意思！我完全不曉得……推輪椅的技巧。

手腳發抖

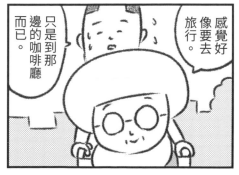

感覺好像要去旅行。

只是到那邊的咖啡廳而已。

我們去去就回！

與坐輪椅的房東阿嬤走的路，跟平常不太一樣。

不客氣

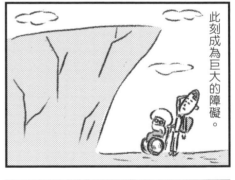

原本少許高低差的階梯，

啊......

明明是離家很近的咖啡廳，

驚！

此刻成為巨大的障礙。

也變成了

繞遠路吧……

謝謝你們。

哇！

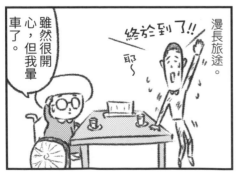

漫長旅途。

終於到了!!

耶～

雖然很開心，但我暈車了。

86

回程

呼……

加油。

我想去一個

好……的。

地方。

走吧，矢部先生。

好的……

那裡是

這條路變得好走多了。

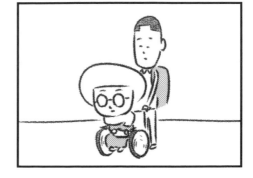

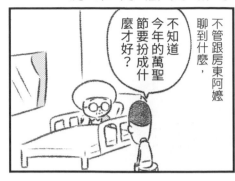

不管跟房東阿嬤聊到什麼，

不知道今年的萬聖節要扮成什麼才好？

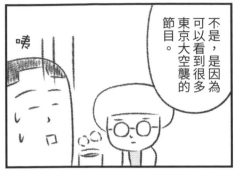

不是，是因為可以看到很多東京大空襲的節目。

咦

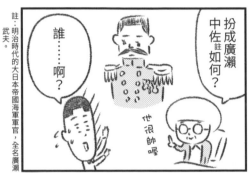

扮成廣瀨中佐[註]如何？

他很帥喔

誰……啊？

註：明治時代的大日本帝國海軍軍官，全名廣瀨武夫。

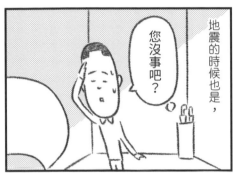

地震的時候也是，

您沒事吧？

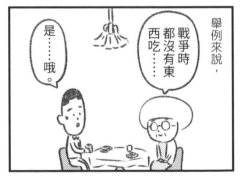

舉例來說，戰爭時都沒有東西吃……

是……哦。

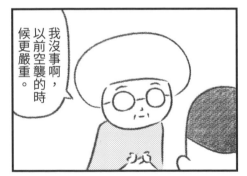

我沒事啊，以前空襲的時候更嚴重。

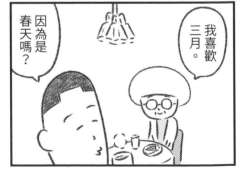

我喜歡三月。

因為是春天嗎？

等我反應過來，每件事都變成戰爭的話題。

88

真令人沮喪

倒也不是
因為害怕……

無論何時……

那時候
屋子裡如
果開燈，

就會成為
空襲的目標。

這一帶
沒有被三月的空襲
燒掉。

是……哦。

可是。

明明是黑夜，

卻亮如白晝。

所以不能
讓光線透出去。

美得
令人心驚。

明明我只是提到
這盞燈好精緻……

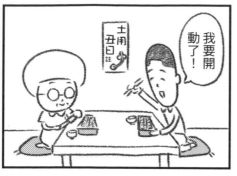

註：日本人習慣在這天吃鰻魚。

土用
丑日 註

我要開動了！

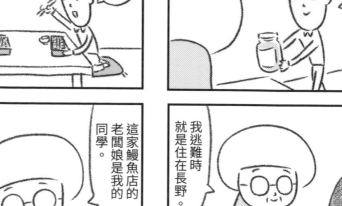

這是我去長野工作買的伴手禮。

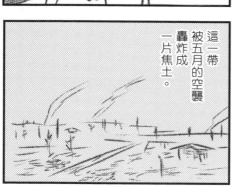

哦——好好吃啊

這家鰻魚店的老闆娘是我的同學。

我逃難時就是住在長野。

四月開始空襲所以去親戚家避難。

這一帶被五月的空襲轟炸成一片焦土。

同學中只有我和她逃過一劫。

註：東京的精華地段舊稱。

擔心得不得了。

一到長野就聽說山手 註 遭受空襲，

90

到了夏天，糧食愈來愈短缺，

雖然長野的人們都對我很好，

搭電車！

我第一次一個人

但我還是很孤單，很想回家。

矢部先生，是火車。

哇，

寫信告訴家人，

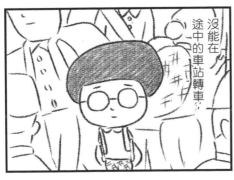

沒能在途中的車站轉車⋯⋯

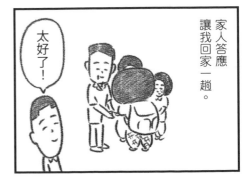

太好了！

家人答應讓我回家一趟。

就這麼到了晚上。

剛好路過的人收留我過了三夜。

獨自在陌生的城市。

家父到上野站來接我，

上野站人山人海，

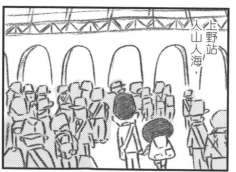

大家都在聽廣播。

房東阿嬤在這之後說了一句話——

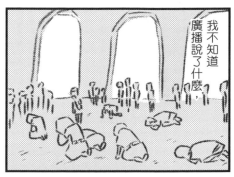

我不知道廣播說了什麼，

希望矢部先生不會再被戰爭傷害了。

家父告訴我，戰爭結束了。

呃……我的年紀沒那麼小……

您很年輕喔。

天氣很熱，熱得不得了，但是我很開心。

戰爭究竟對房東阿嬤造成了什麼樣的傷害？

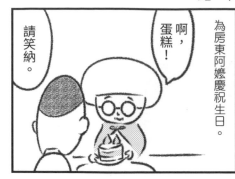

為房東阿嬤慶祝生日。

啊，
蛋糕！

喔，
請笑納。

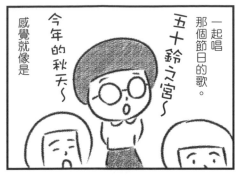

感覺就像是

今年的秋天～

五十鈴六宮～

一起唱
那個節日的歌。

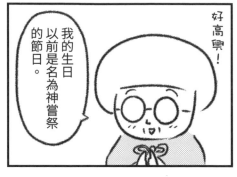

好高興！

我的生日
以前是名為神嘗祭
的節日。

大家都在為我慶祝，
我覺得好開心。

生日快樂～

那樣很好啊，
不用去上學！

不是喔。

然後每個人還能
帶著紅白兩色的
點心回家。

今年則有
矢部先生送
的蛋糕。

戰前的節日，
全校師生都要到校，

明明是
假日……

好感動啊，
雖然我怕
鮮奶油。

咦！

那個……我有一個心願。

請說，儘管說！

我還有另一個願望。

可以請您幫我打開拴得死緊的蓋子嗎？

玻璃瓶嗎？我也沒什麼力氣，可能打不開……

啊？

希望讓朋友也能拜讀矢部先生的書……

那我送他一本吧。

是這個。

普通的保特瓶？

汽水

太好了！

其實我已經把希望他們看的名單整理好了。

咧

房東阿嬤的心願意外地容易達成。

轉開

我好想喝有氣泡的飲料

人數也太多了！

房東阿嬤非常珍惜她的朋友。

又過了一陣子的某一天，

矢部先生，
朋友說她還沒
收到……

啊！書嗎？
我最近比較忙……

好不容易才全部寄出去，

為什麼作者本人
還得做這種事

發腳　手腳
發抖

其實，很多媒體
都報導了我的單行本，
我變得有點忙碌。

每天聽到信箱有任何
動靜就飛撲過去看……

對不起……

我馬上寄

也收到房東阿嬤的朋友們
寄來感謝的信。

廣播　　採訪

電視

大家的字
都非常工整娟秀。

跟房東阿嬤
一樣

每天晚上

還要寫地址，

名單上的字
太淡了，
看不清楚

呃……

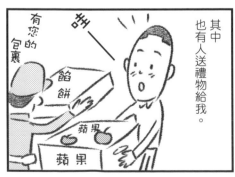

其中
也有人送禮物給我。

有您的
包裹

餡餅

蘋果

蘋果

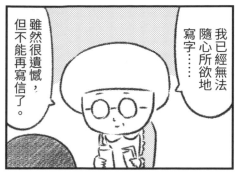

雖然很遺憾，但不能再寫信了。

我已經無法隨心所欲地寫字……

從今以後也請繼續照顧房東阿嬤。

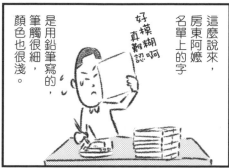

這麼說來，房東阿嬤名單上的字好模糊啊真難認

是用鉛筆寫的，筆觸很細，顏色也很淺。

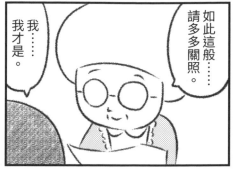

如此這般……請多多關照。

我……我才是。

我都不知道，

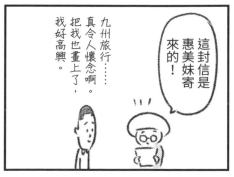

這封信是惠美妹寄來的！

九州旅行……真令人懷念啊。把我也畫上了，我好高興。

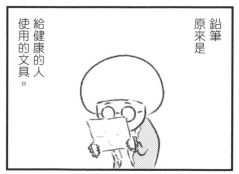

鉛筆原來是給健康的人使用的文具。

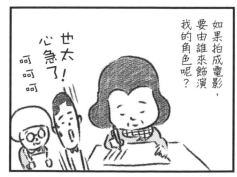

如果拍成電影，要由誰來飾演我的角色呢？

也太心急了！呵呵呵

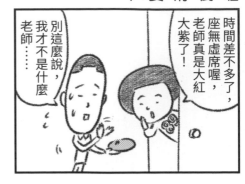

時間差不多了，座無虛席喔，老師真是大紅大紫了！

別這麼說，我才不是什麼老師……

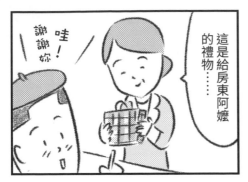

這是給房東阿嬤的禮物……

哇！謝謝妳

新書發表&簽書會

請……

請多多……

指教

鼓掌

鼓掌

鼓掌

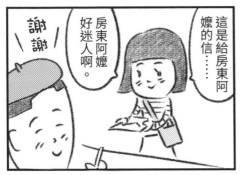

這是給房東阿嬤的信……

房東阿嬤好迷人啊。

謝謝

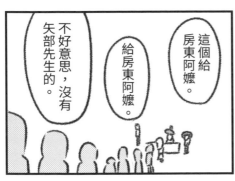

老師，請一起合照。

好。

這個給房東阿嬤。

給房東阿嬤。

不好意思，沒有矢部先生的。

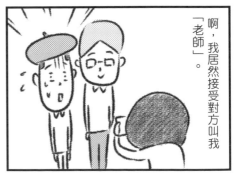

啊，我居然接受對方叫我「老師」。

我還沒蠢到會陶醉在「老師」這個頭銜裡。

給房東阿嬤的禮物

這樣啊……

老師，請用。

或許是你害的喔，

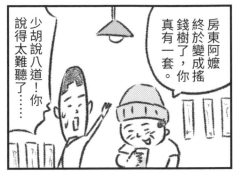

房東阿嬤終於變成搖錢樹了，你真有一套。

少胡說八道！你說得太難聽了……

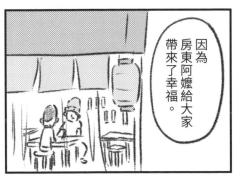

因為房東阿嬤帶來了幸福給大家。

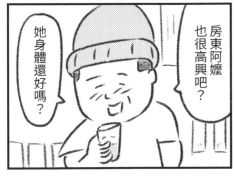

房東阿嬤也很高興吧？

她身體還好嗎？

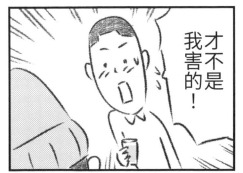

才不是我害的！

這個嘛……她還沒辦法回家。

要走啦？去工作嗎？

我差不多該走了。

不是吧……

老師……

今天是我不擅長的談話節目……要談房東阿嬤的話題。

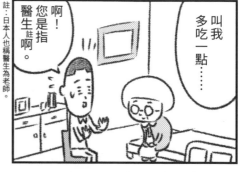

啊！您是指醫生註啊。

叫我多吃一點……

註：日本人也稱醫生為老師。

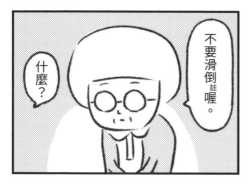

什麼？

不要滑倒註喔。

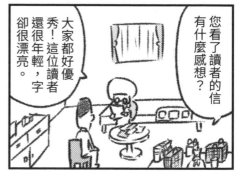

大家都好優秀！這位讀者還很年輕，字卻很漂亮。

您看了讀者的信有什麼感想？

哦……是這個意思啊。

下雨了。

註：日文的滑倒也有冷場的意思。

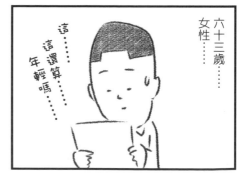

這……這還算年輕嗎……

六十三歲……女性……

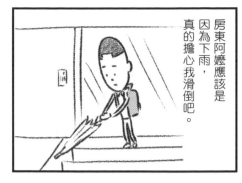

房東阿嬤應該是
因為下雨，
真的擔心我滑倒吧。

回到房東阿嬤不在的
房東阿嬤的家。

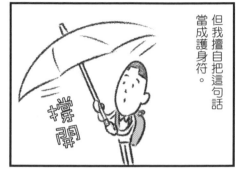

但我擅自把這句話
當成護身符。

撐開

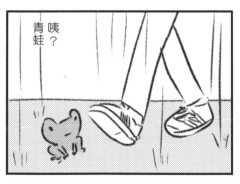

咦？
青蛙？

聊了很多房東阿嬤的話題。

今天也冷場了

多虧大家救場，總算撐過去了

好多青蛙。

某天
回到房東阿嬤的家，

發現打掃的人
正在哼歌。

居然一起唱了起來……

沒聽過的歌，
但是很開心。

房東阿嬤抱著絨毛玩具狗。

這是來看我的朋友親手做的，可愛吧？

那就送給矢部先生。

好可愛啊，給它取個名字吧？

咦！不行不行。

那……

不是朋友親手做的嗎。

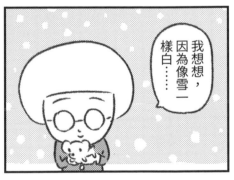

我想想……因為像雪一樣白。

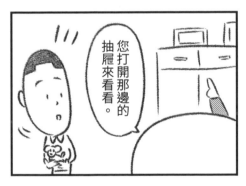

您打開那邊的抽屜來看看。

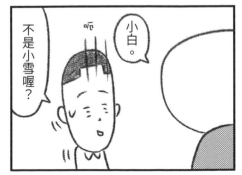

小白。

不是小雪喔？

呃

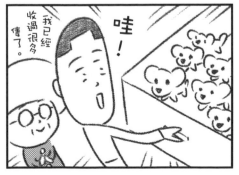

哇！

我已經收過很多隻了。

您喜歡狗嗎？

還好，我比較喜歡貓。

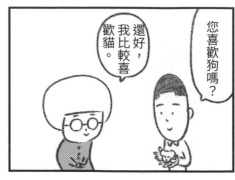

抱著病貓去醫院，懷裡的貓愈來愈輕……

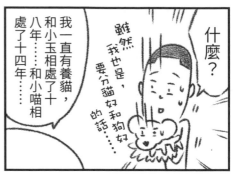

什麼？

雖然我也是，要分貓奴和狗奴的話……

我一直有養貓，和小玉相處了十八年……和小喵相處了十四年……

抱歉……說了喪氣話。

別這麼說

好可愛的名字……

可是啊，分離……

我想知道更多房東阿嬤的故事。

真的嗎？那麼……

太痛苦了。

有一天，鄰居叫住我。

矢部先生！

請簽在這裡。

妳好。

喔，等我一下。

咦，已經有人簽過了……

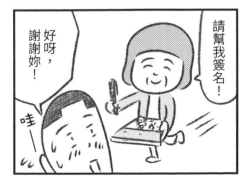

好的……

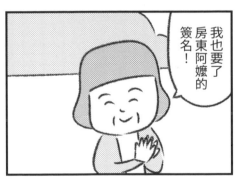

我也要了房東阿嬤的簽名！

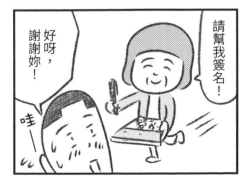

請幫我簽名！

好呀，謝謝妳！

哇——

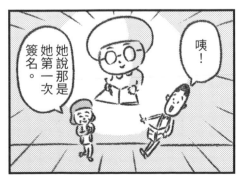

咦！

她說那是她第一次簽名。

啊，我也常收到。

還用漂亮的紙包起來。

又過了幾天，附近的魚販對我說——

希望房東阿嬤早日康復。

啊……謝謝。

謝謝惠顧

常說房東阿嬤是個怪孩子。

她母親也是大家閨秀。

原來如此。

她對我很好，等於是看著我長大的。

特別喜歡文學和繪畫。

我們家的女兒不走尋常路，

請問……房東阿嬤以前是什麼樣的人？

是嗎？所以你們才那麼合得來吧。

怪孩子……或許我也是。

呵呵呵

每次去找她玩，她都會讓我帶點心回家。

她從以前就很優雅，

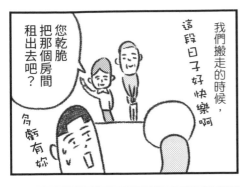

對了！

最早租下你現在住的房間的人是我喔。

是嗎？

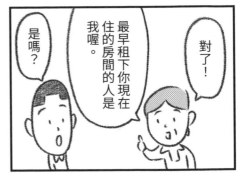

我們搬走的時候，這段日子好快樂啊

您乾脆把那個房間租出去吧？

今後有妳

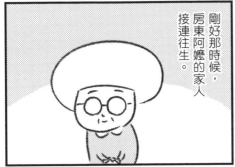

店鋪改建的時候，我們暫時在那裡借住。

打擾了

請進

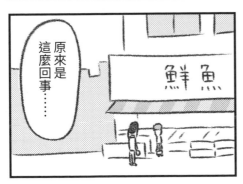

剛好那時候，房東阿嬤的家人接連往生。

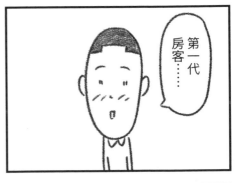

第一代房客⋯⋯

原來是這麼回事⋯⋯

鮮魚

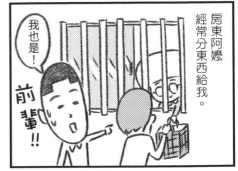

房東阿嬤經常分東西給我。

我也是！

前輩！！

那個房間很棒吧？

沒錯！

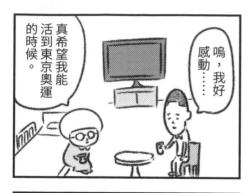

真希望我能活到東京奧運的時候。

嗚,我好感動……

好帥啊!

明明以前都說沒興趣……

您有什麼想看的比賽嗎?

哦?

哇——好美!

哇——好厲害!

哇——

什麼也不想看喔。

噓!

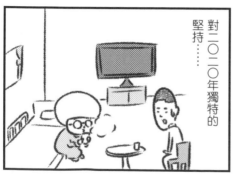

對二〇二〇年獨特的堅持……

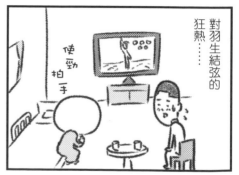

對羽生結弦的狂熱……

使勁拍手

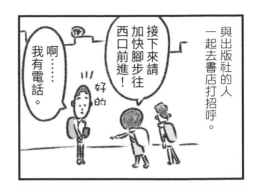

與出版社的人一起去書店打招呼。

接下來請加快腳步往西口前進！

啊⋯⋯我有電話。

好的

不繼續連載嗎？

沒辦法。

矢部先生，貴安。

我想稍微活動一下，在房間裡走來走去。

別本雜誌提出了另一個企畫⋯⋯

沒辦法。

可是醫生說我不能一個人走路，

我想快點回家⋯⋯

等到天氣變暖，同學會來找我，我們要去吃飯。

呃⋯⋯

啊⋯⋯

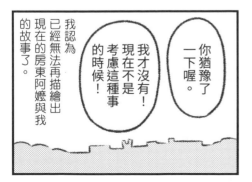

聽說稿費也會提高。

沒⋯⋯法⋯⋯辦⋯⋯

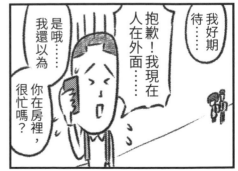

我好期待⋯⋯

抱歉！我現在人在外面⋯⋯

是哦⋯⋯我還以為你在房裡，很忙嗎？

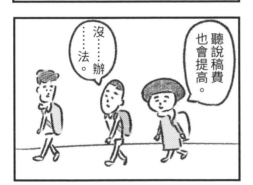

你猶豫了一下喔。

我才沒有！現在不是考慮這種事的時候！

我認為已經無法再描繪出現在的房東阿嬤與我的故事了。

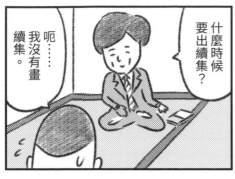

某天在休息室裡，

前輩

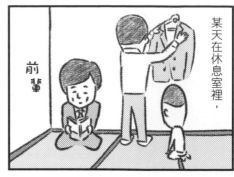

呃……我沒有畫續集。

什麼時候要出續集？

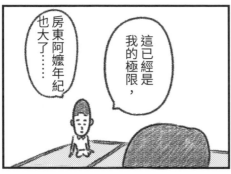

這已經是我的極限，房東阿嬤年紀也大了……

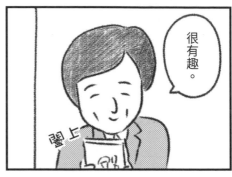

很有趣。

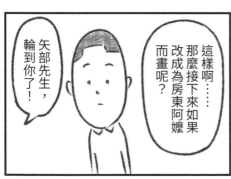

這樣啊……那麼接下來如果改成為房東阿嬤而畫呢？

矢部先生，輪到你了！

呃，謝謝

他從來沒有這樣形容過我的搞笑段子。

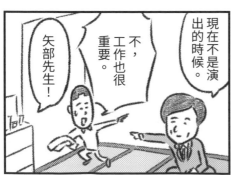

現在不是演出的時候。

不，工作也很重要。

矢部先生！

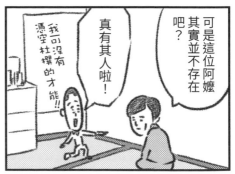

可是這位阿嬤其實並不存在吧？

真有其人啦！

我可沒有憑空杜撰的才能!!

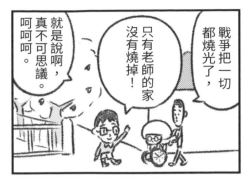

事情發生在我與房東阿嬤一起去附近的河邊時。

啊，你們好。

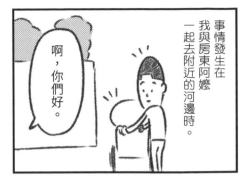

一定是矢部先生的粉絲吧。

我不是找你的。

要握手嗎？

就是說啊，真不可思議。呵呵呵。

只有老師的家沒有燒掉！

戰爭把一切都燒光了，

都記住了呢。

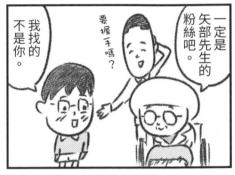

您上次說的故事太精采了！

啥!!眼中完全沒有我……

是嗎？

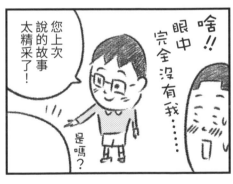

安養中心裡有個說故事給社區小孩聽的機會。

哦，您講了什麼故事？

在那邊那條河裡洗衣服的故事。

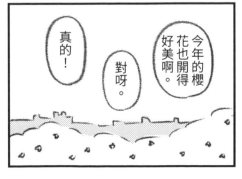

真的！

對呀。

今年的櫻花也開得好美啊。

那天的工作提早結束。

辛苦了

如果說像這種時候回家

要做什麼，

喂……

你在睡覺啊？

沒有……我沒在睡覺……

是編輯打來的電話。

當然是睡覺。

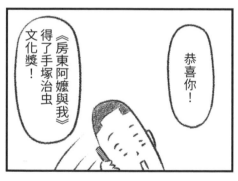

恭喜你！

《房東阿嬤與我》得了手塚治虫文化獎！

噗嚕嚕嚕嚕嚕

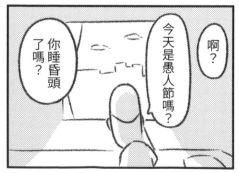

啊？

今天是愚人節嗎？

你睡昏頭了嗎？

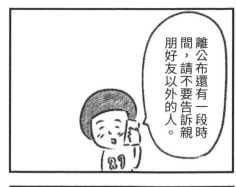

離公布還有一段時間，請不要告訴親朋好友以外的人。

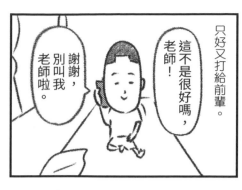

這不是很好嗎，老師！

謝謝，別叫我老師啦。

只好又打給前輩。

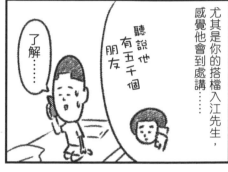

尤其是你的搭檔入江先生，感覺他會到處講……

聽說他有五千個朋友

了解……

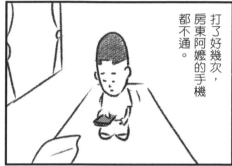

打了好幾次，房東阿嬤的手機都不通。

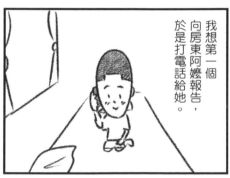

我想第一個向房東阿嬤報告，於是打電話給她。

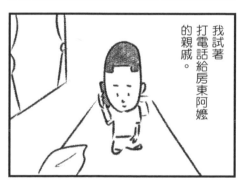

我試著打電話給房東阿嬤的親戚。

可惜沒人接，

我現在在你們家的一樓……

來幫她拿住院要穿的衣服。

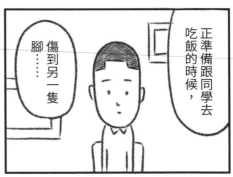

房東阿嬤的房間跟以前一模一樣。

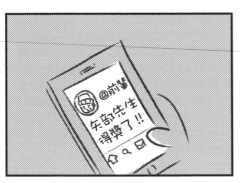

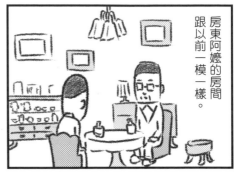

正準備跟同學去吃飯的時候，

腳……傷到另一隻

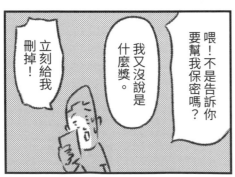

喂！不是告訴你要幫我保密嗎？

我又沒說是什麼獎。

立刻給我刪掉！

@前輩
矢部先生得獎了！！

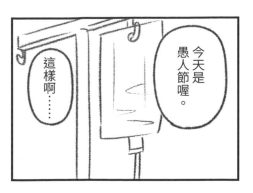

今天是愚人節喔。

這樣啊……

註：日本對愚人節的另一種說法。「馬鹿」是笨蛋、愚蠢的意思。

不知道為什麼，房東阿嬤小時候有愚人節嗎？

姊姊告訴我這一天是四月馬鹿註。

我幹了蠢事。

我還沒提得獎的事就想回家了。

四月馬鹿，也有這種說法啊。

要是這一切都是愚人節的玩笑就好了。

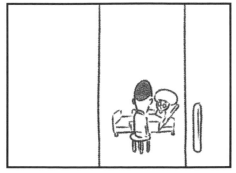

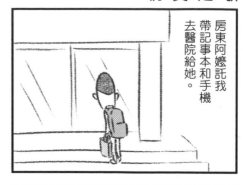

房東阿嬤託我
帶記事本和手機
去醫院給她。

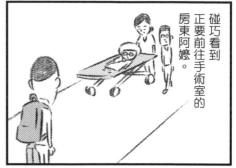

碰巧看到
正要前往手術室的
房東阿嬤。

我好害怕。

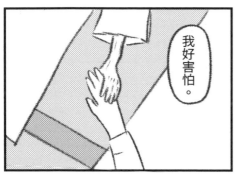

總覺得好像
連續劇裡的場景，
害我有點難為情。

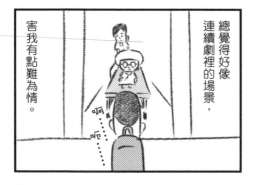

請跟她說點
什麼。

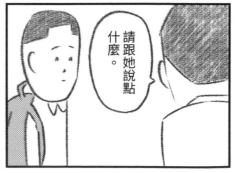

這種時候，
我總是不知道
該說什麼才好。

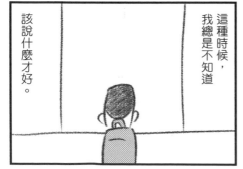

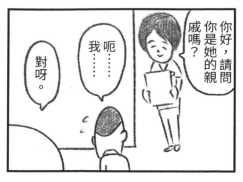

你好，請問你是她的親戚嗎？

我呃……

對呀。

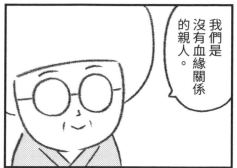

我們是沒有血緣關係的親人。

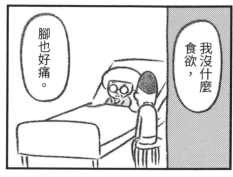

我沒什麼食欲，

腳也好痛。

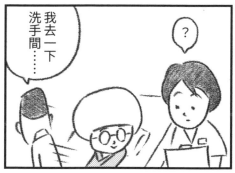

我去洗手間一下……

？

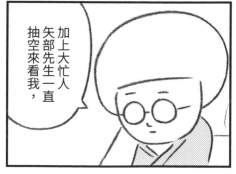

加上大忙人矢部先生一直抽空來看我，

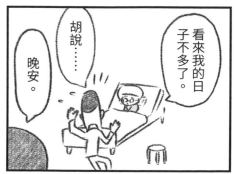

看來我的日子不多了。

胡說……

晚安。

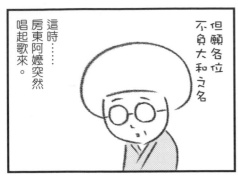

這時……房東阿嬤突然唱起歌來。

但願各位不負大和之名

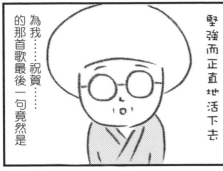

為我……祝賀……的那首歌最後一句竟然是堅強而正直地活下去

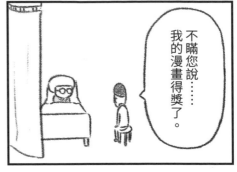

不瞞您說……我的漫畫得獎了。

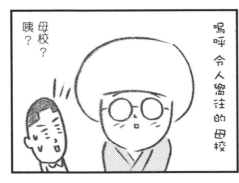

母校？咦？

嗚呼 令人嚮往的 母校

哦！得獎……

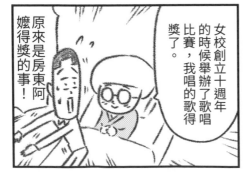

原來是房東阿嬤得獎的事！

女校創立十週年的時候舉辦了歌唱比賽，我唱的歌得獎了。

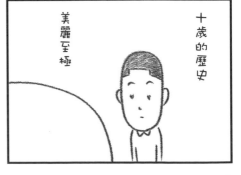

十歲的歷史

美麗至極

如果……

暫時又要
住院了……

我繼續畫，
您還願意
看嗎？

畫吧。

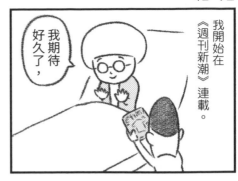

那是一個陳舊的盒子。

好久沒開了，我想打開來看看。

感覺好像是歷史上的事……

哦

裡面有我從小到大的照片。

大家都在笑，唯有房東阿嬤板著一張臉……真像是房東阿嬤的風格啊。

哇！嚇死人了，真的會變成這樣啊。

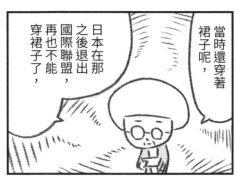

當時還穿著裙子呢，

日本在那之後退出國際聯盟，再也不能穿裙子了，

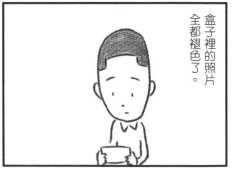

盒子裡的照片全都褪色了。

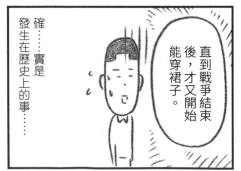

直到戰爭結束後，才又開始能穿裙子。

確……實是發生在歷史上的事……

能畫出

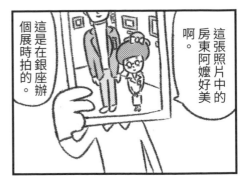

這張照片中的房東阿嬤好美啊。

這是在銀座辦個展時拍的。

很美的作品。

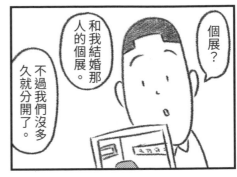

個展？

和我結婚那人的個展。

不過我們沒多久就分開了。

對方是個什麼樣的人？

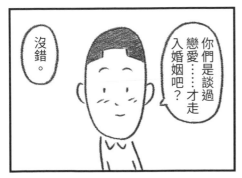

你們是談過戀愛⋯⋯才走入婚姻吧？

沒錯。

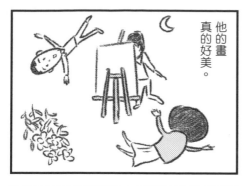

他的畫真的好美。

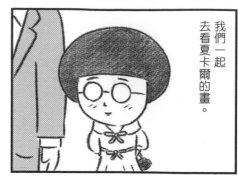

我們一起去看夏卡爾的畫。

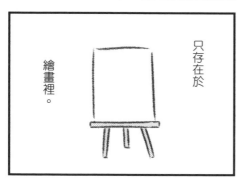

可是那個人的一切

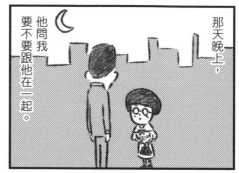

那天晚上，他問我要不要跟他在一起。

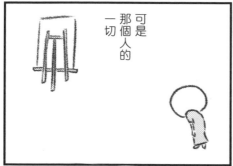

只存在於繪畫裡。

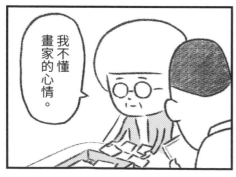

我不懂畫家的心情。

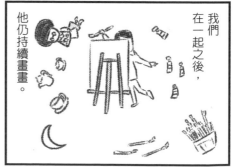

我們在一起之後，他仍持續畫畫。

阿嬤和我

我的兩個阿嬤

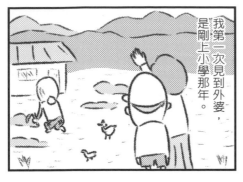

我第一次見到外婆，是剛上小學那年。

都住在

很遠的地方。

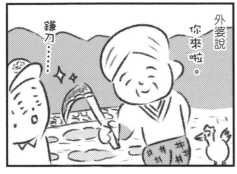

外婆說
你來啦。

鐮刀……

尤其是外婆，

住在要開好幾個小時的車才能到的深山裡。

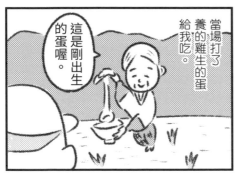

當場打了養的雞生的蛋給我吃。

這是剛出生的蛋喔。

還有點溫溫的，我不太喜歡。

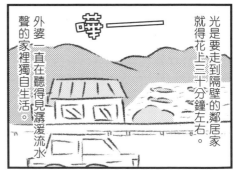

光是要走到隔壁的鄰居家就得花上三十分鐘左右。

外婆一直在聽得見潺潺流水聲的家裡獨自生活。

嘩——

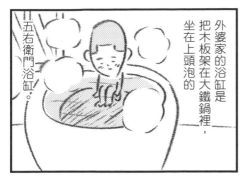

和外婆一起去游泳，

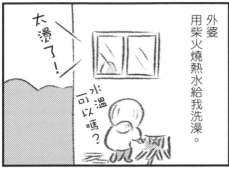

外婆家的浴缸是把木板架在大鐵鍋裡，坐在上頭泡的「五右衛門浴缸」。

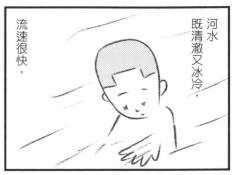

河水既清澈又冰冷，流速很快，

外婆用柴火燒熱水給我洗澡。

太燙了！

水溫可以嗎？

我有生以來第一次

啊……

啊……

晚上一片漆黑，

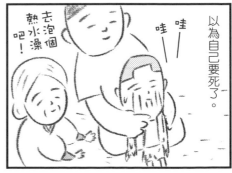

以為自己要死了。

哇——

哇——

去泡個熱水澡吧！

可以看到滿天繁星，還能聽見河流的水聲。

第二次是國中的時候，

嘩———

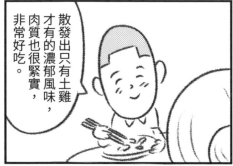

好不好吃？

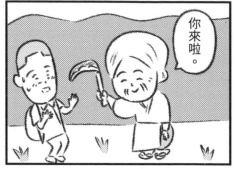

你來啦。

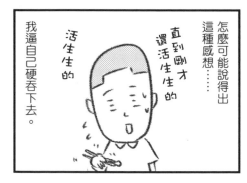

散發出只有土雞才有的濃郁風味，肉質也很緊實，非常好吃。

外婆當場

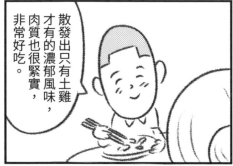

直到剛才還活生生的

活生生的

怎麼可能說得出這種感想……

我這自己硬吞下去。

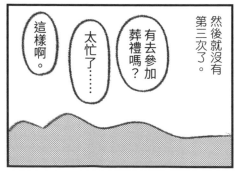

驚嚇

宰了自己養的雞給我吃。

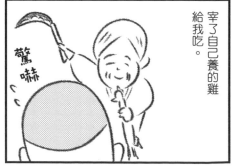

然後就沒有第三次了。

有去參加葬禮嗎？……

太忙了。

這樣啊。

128

獨自一人。

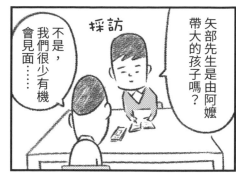

採訪

矢部先生是由阿嬤帶大的孩子嗎？

不是，我們很少有機會見面⋯⋯

心裡到底

在想些什麼呢？

被這麼一問，

我想起來了。

於是我⋯⋯

想起外婆

在伸手不見五指的黑夜裡

矢部先生，讓您久等了。

頒獎典禮當天，主辦方派專車來接我。

謝……謝。

還要致詞……

只要照您平常的樣子上台就好了。

到濱離宮音樂廳對吧。

對……

我好緊張……

好的。

不過，大家都在看，所以請振作一點。

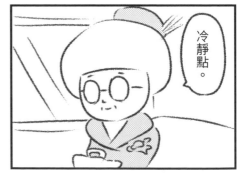

冷靜點。

到底要怎樣？

呵呵呵。

輪到我上台，

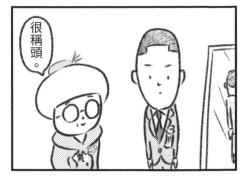

很稱頭。

獎座

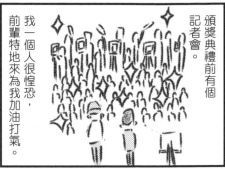

頒獎典禮前有個記者會。

我一個人很惶恐，前輩特地來為我加油打氣。

好重。

這傢伙也沒問就把人家畫進去，好過分！

什麼!!

哄堂大笑

哈哈哈

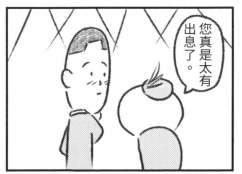

您真是太有出息了。

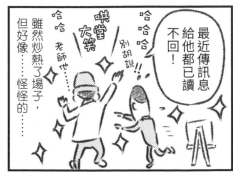

最近傳訊息給他都已讀不回！

雖然炒熱了場子，但好像⋯⋯怪怪的⋯⋯

哈哈哈

哈哈哈

哄堂大笑

別胡說!!

老師也⋯⋯

典禮結束後在樓上有一場宴會。

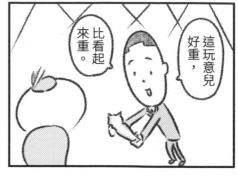

這玩意兒好重，比看起來重。

矢部先生，

晚餐會也很重要喔，必須表現得瀟灑大方。

好……

晚餐會？

您得跟大家說說話。

喔對……

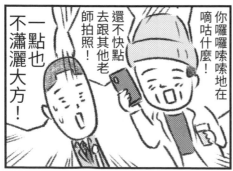

你囉囉嗦嗦地在嘀咕什麼！

還不快點去跟其他老師拍照！

一點也不瀟灑大方！

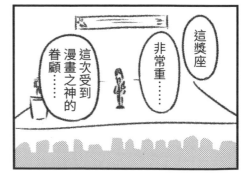

這獎座

非常重……

這次受到漫畫之神的眷顧……

132

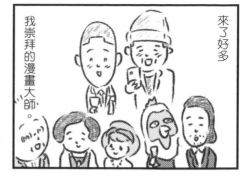

來了好多我崇拜的漫畫大師。

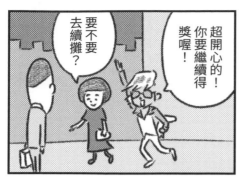

你要繼續得獎喔！

要不要去續攤？

超開心的！

小野非常受歡迎。

我好喜歡你

你是孫草的那個

輕鬆地跟大師們聊天！

Thanks！X！

小野居然混在裡面！

本尊

喀嚓

喀嚓

哇

不，我……

感謝！！

還在大師們寫給我的簽名板上簽名！

小野

真的好重啊。

房子再過不久
又要續約了。

這件
和這件……
還有這件！

好久沒來探病了，
有點緊張。

每次都是房東阿嬤
送我禮物，
這次換我去伊勢丹……

萬……
圓。

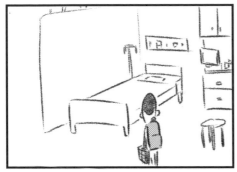

啊！我忘了看
標價！

我……沒有
那麼多現金

也不知道
尺碼合不合

這件和這件
不要了，
只要這件

令堂嗎？

對。

那您喜歡嗎？我問不出口……

原來是正在復健……

讓您久等了

您願意繼續住在那裡嗎？

那裡嗎？

當然！

聽說對面的公寓拆掉了，要蓋成大樓。

您好像很忙碌。

沒有工作很討厭，有了也很討厭。

哈哈哈

別這麼說

傳聞中跟犯罪集團有關的那棟嗎？

您的心情很複雜吧？

房東阿嬤看起來好像小了一號。

那個……請讓我續約。

也沒辦法……

紫色……

是家母喜歡的顏色。

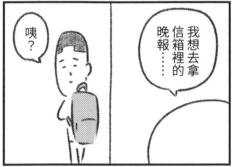

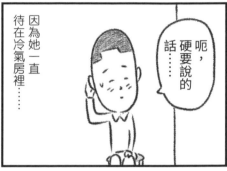

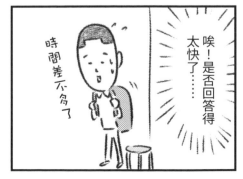

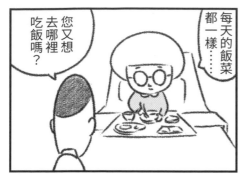

您又想去哪裡吃飯嗎？

每天的飯菜都一樣……

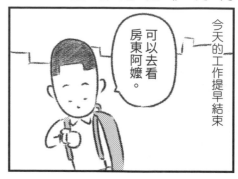

今天的工作提早結束

可以去看房東阿嬤。

現在……暫時還去不了。

那您……想吃什麼？我買回來給您吃！

去是可以去，但是要去嗎？

不用非得今天去吧？

不過她應該會很高興吧。

這怎麼好意思……

舉手之勞！

我來了。

我想吃伊勢丹地下美食街志乃多壽司的花壽司。

早就想好了！

我也需要心理準備，要來可以先跟我說一聲嗎？

是！對不起……

還有……佃煮昆布和醃漬鮭魚……

好……的

我要花壽司。

神田志乃多壽司

幾天後

剛好接到房東阿嬤打來的電話。

我現在人在伊勢丹。

可以再拜託您幫我買炸蝦嗎？

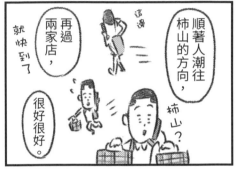

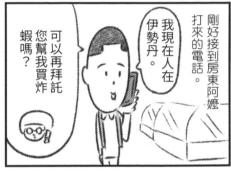

順著人潮往柿山的方向，柿山？

再過兩家店，這邊

就快到了

很好很好。

好的，沒問題！

就在壽司店的斜對面……

完美記住伊勢丹的地理位置！

累了吧，可以在那邊的板凳休息一下……

ＶＲ伊勢丹！

呵呵呵

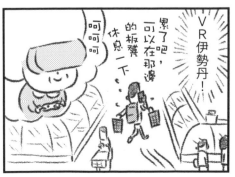

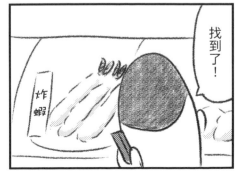

找到了！

炸蝦

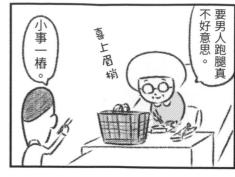

要男人跑腿真不好意思。

喜上眉梢

小事一樁。

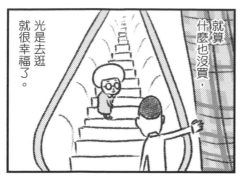

就算什麼也沒買，光是去逛就很幸福了。

果然是這個味道……

好好吃喔

哇！那就好。

搭乘手扶梯，

通往屋頂的樓梯上有彩繪玻璃，

閃閃發光的淡紫色。

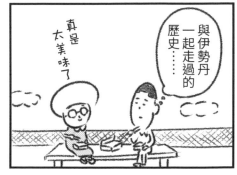
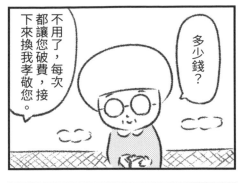

一個人除草

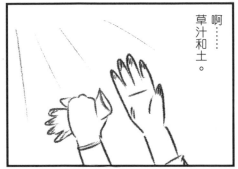

啊⋯⋯
草汁和土。

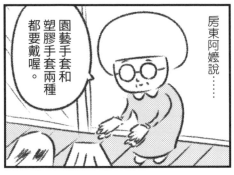

房東阿嬤說⋯⋯
園藝手套和塑膠手套兩種都要戴喔。

啊⋯⋯

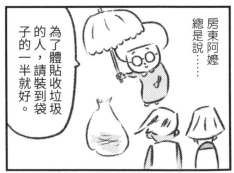

房東阿嬤總是說⋯⋯
為了體貼收垃圾的人，請裝到袋子的一半就好。

142

要給房東阿嬤看院子的照片時，房東阿嬤正在睡覺。

啊！

矢部先生……

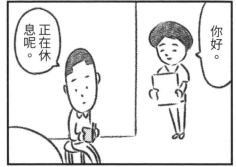

你好。

正在休息呢。

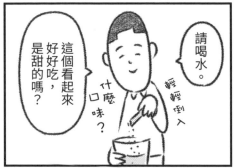

請喝水。

輕輕倒入

什麼口味？

這個看起來好好吃，是甜的嗎？

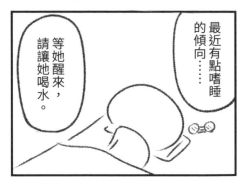

最近有點嗜睡的傾向……

等她醒來，請讓她喝水。

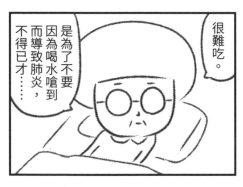

很難吃。

是為了不要因為喝水嗆到而導致肺炎，不得已才……

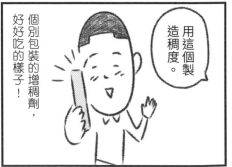

用這個製造稠度。

個別包裝的增稠劑，好好吃的樣子！

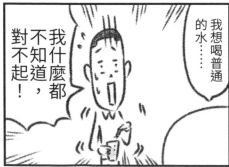

我想喝普通的水……

我什麼都不知道，對不起！

144

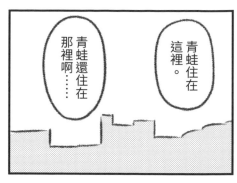

青蛙住在
這裡。

青蛙還住在
那裡啊……

房東阿嬤……

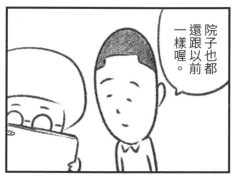

您瞧，
還有貓。

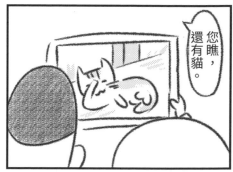

看到院子，
觸景傷情了嗎？

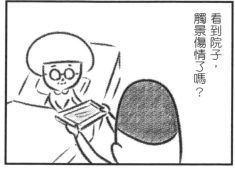

院子也都
還跟以前
一樣喔。

小野先生
做事比較
仔細耶。

咦！重點
是這個？

下次我會
更認真除
草……

那天晚上，我在房裡看電影，接到房東阿嬤的親戚打來的電話。

呃……這是房東阿嬤的意思嗎？

是的，她從半年多以前就這麼委託我了。

喂？

房東阿嬤要我轉告矢部先生……

您經常去探望她，所以我猜您心裡也有數，

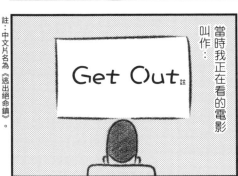

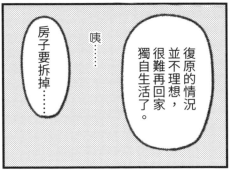

復原的情況並不理想，很難再回家獨自生活了。

咦……

房子要拆掉……

當時我正在看的電影叫作……

Get Out 註

註：中文片名為《逃出絕命鎮》。

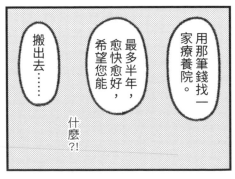

用那筆錢找一家療養院。

最多半年，希望您能愈快愈好，

搬出去……

什麼?!

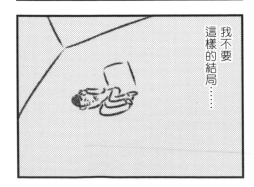

我不要這樣的結局……

146

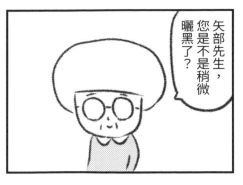

矢部先生，您是不是稍微曬黑了？

⋯⋯

貴安。

那個⋯⋯

我今天來找房東阿嬤是有話要說。

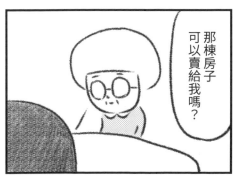

那棟房子可以賣給我嗎？

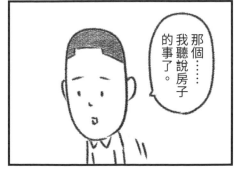

那個⋯⋯我聽說房子的事了。

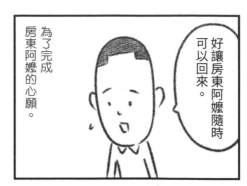

為了完成
房東阿嬤的心願。

好讓房東阿嬤隨時
可以回來。

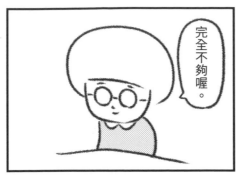

完全不夠喔。

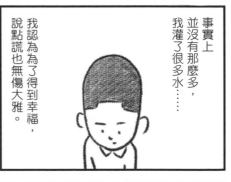

大概有⋯⋯

我畫房東阿嬤的
那本書賺了不少錢，

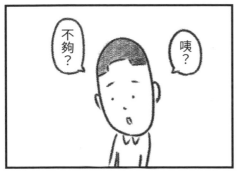

咦？

不夠？

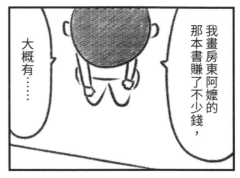

我認為為了得到幸福，
說點謊也無傷大雅。

我灌了很多水⋯⋯

事實上
並沒有那麼多，

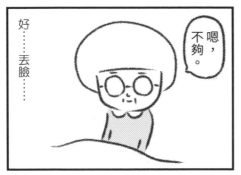

嗯，
不夠。

好⋯⋯
丟臉⋯⋯

矢部先生，

這也是為了
從今以後。

而且這件事
已經決定了。

房東阿嬤決定了自己活下去的方式。

明白了嗎？這件事已成定局，無法改變。

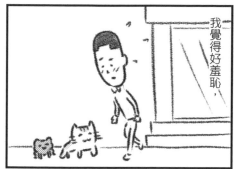

我覺得好羞恥，

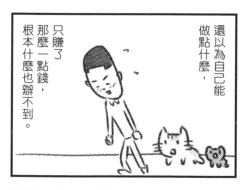

還以為自己能做點什麼，只賺了那麼一點錢，根本什麼也辦不到。

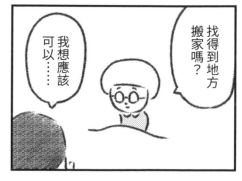

找得到地方搬家嗎？

我想應該可以⋯⋯

甚至沒想過，即使向房東阿嬤提出這種建議，她也不會高興。

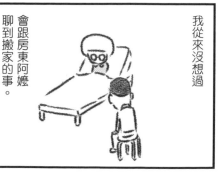

我從來沒想過會跟房東阿嬤聊到搬家的事。

我的心願、房東阿嬤的心願

房東阿嬤出院了，

好想看中村彝的畫……

回到原本住的安養中心。

因為她說「閱讀太累了，看不了書」所以讓她用平板電腦看畫。

我與家父看過這幅畫。

感覺她似乎又小了一圈。

復健也停止了。

看到海外的風景，我和家姊去過。

哈姆雷特與奧菲莉亞的銅像……像序的街道。井然有

一直在走下坡……

就像又見到早已去世的家父與家姊。

像這樣跟矢部先生聊天，

150

我依舊接受書籍的採訪，房東阿嬤送了你什麼東西？

還得找新房子。

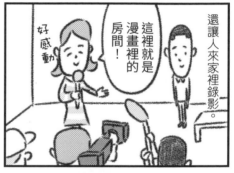

還讓人來家裡錄影。

這裡就是漫畫裡的房間！

好感動

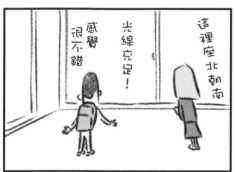

這裡座北朝南

光線充足！

感覺很不錯

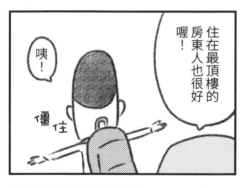

住在最頂樓的房東人也很好喔！

咦！

僵住

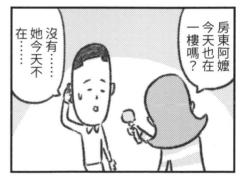

房東阿嬤今天也在一樓嗎？

沒有……她今天不在……

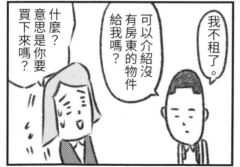

我不租了。

可以介紹沒有房東的物件給我嗎？

什麼？意思是你要買下來嗎？

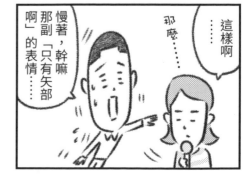

……這樣啊

那麼……

慢著，幹嘛那副「只有矢部啊」的表情……

151

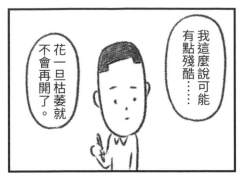
我這麼說可能有點殘酷……

花一旦枯萎就不會再開了。

在休息室也要作畫……你還真拼命啊。

不是，抱歉……

吸麵

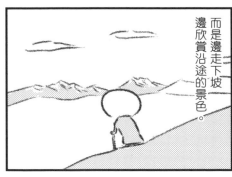
但是可以從中學到很多美好的事物……

房東阿嬤並非一味地走下坡……

感覺畫畫的時候可以見到有精神的房東阿嬤，

我希望她繼續復健，重拾健康……回去那個家。

而是邊走邊欣賞沿途的景色。

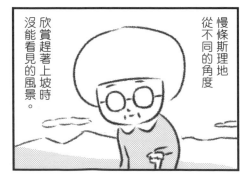
慢條斯理地從不同的角度欣賞趕著上坡時沒能看見的風景。

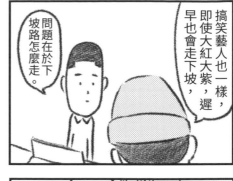

搞笑藝人也一樣，即使大紅大紫，遲早也會走下坡。問題在於下坡路怎麼走。

七夕......

矢部先生的房東阿嬤說她打算寫「我想再婚」......

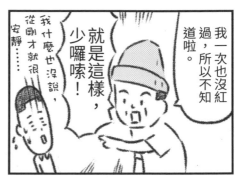

我一次也沒紅過，所以不知道啦。

就是這樣，少囉嗦！

我什麼也沒說，從剛才就很安靜......

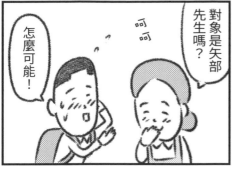

對象是矢部先生嗎？

呵呵

怎麼可能！

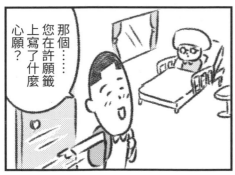

那個......您在許願籤上寫了什麼心願？

哦，矢部先生。

妳好。

我已經無欲無求了。

果然是房東阿嬤會給的答案！

我錯了，我不該問的......

橘子與英雄

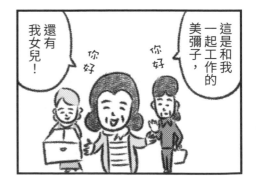

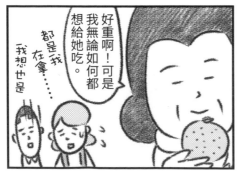

154

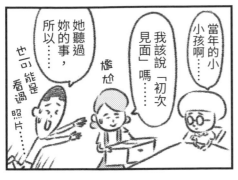

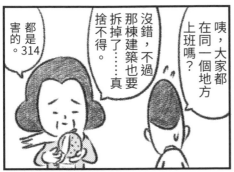

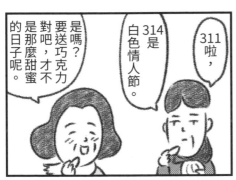

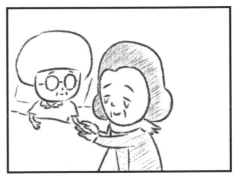

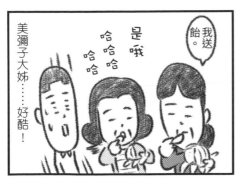

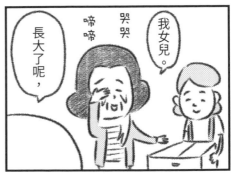

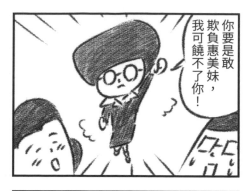
你要是敢欺負惠美妹，我可饒不了你！

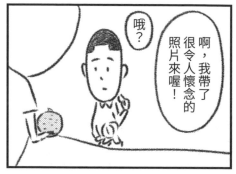
對吧

好甜

矢部先生的房東阿嬤

啊，我帶了很令人懷念的照片來喔！

哦？

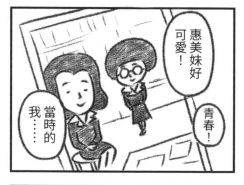
惠美妹好可愛！

青春！

當時的我……

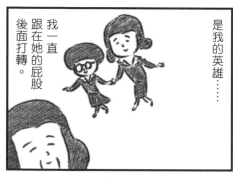
是我的英雄……

我一直跟在她的屁股後面打轉。

破口大罵

剛來東京，還搞不清楚前後左右，什麼都不懂……

我聽房東阿嬤說過，

可是

在朋友的邀請下，她曾經滑過一次雪。

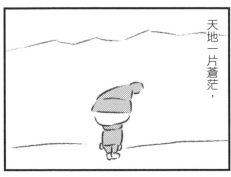

早上起來，走到外面一看，

花好幾個小時搭巴士穿過蜿蜒曲折的山路。

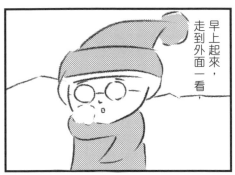

天地一片蒼茫，

三更半夜才抵達目的地。

非常後悔為什麼要去。

美極了。

158

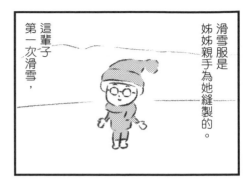

滑雪服是
姊姊親手為她縫製的。

這輩子
第一次滑雪，

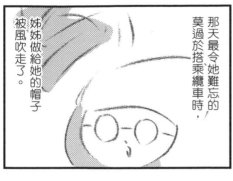

那天最令她難忘的
莫過於搭乘纜車時，

姊姊做給她的帽子
被風吹走了。

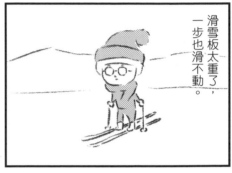

滑雪板太重了，
一步也滑不動。

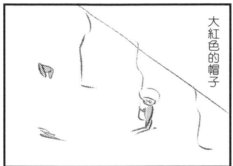

大紅色的帽子

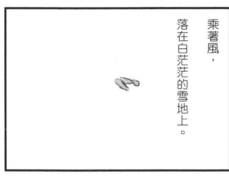

乘著風，
落在白茫茫的雪地上。

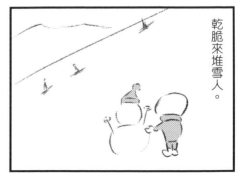

乾脆來堆雪人。

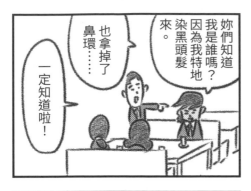

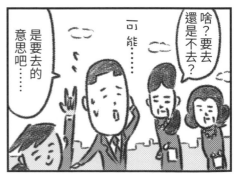

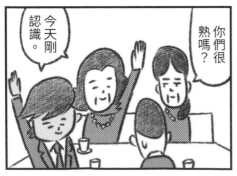

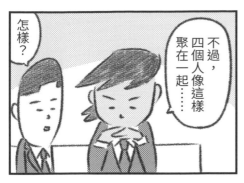

可是不像今天剛認識的感覺呢。

靈堂布置得好漂亮啊。

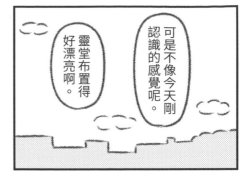

怎樣？

不過，四個人像這樣聚在一起……

好像聯誼啊。

哪裡像了！

好像特別交代過，說她喜歡粉紅色，所以要多擺些粉紅色的花。

好想幫靈堂除草……

你在說什麼鬼話！

請問有吃了會過敏的食材嗎？

香菜。

青椒。

那是喜好問題。

別理他們

美彌子大姊……好酷！

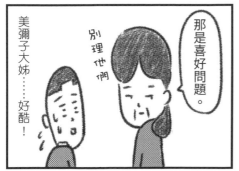

感溫！

別這麼有默契！

耶

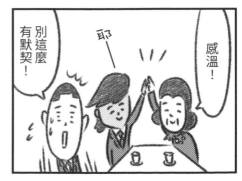

好可愛啊。

回家路上，

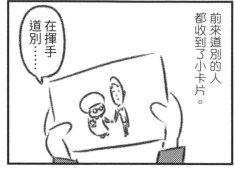

前來道別的人都收到了小卡片。

在揮手道別……

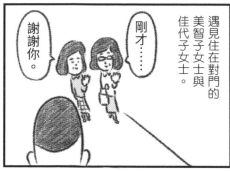

剛才……

謝謝你。

遇見住在對門的美智子女士與佳代子女士。

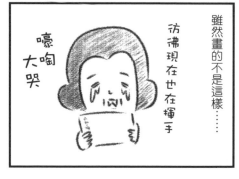

雖然畫的不是這樣……

彷彿現在也在揮手

嚎啕大哭

今年院子裡的繡球花都沒開呢。

呃……這麼說也是。

房東阿嬤，矢部先生，再見……

我也……走了?!

總是一起喝茶的房間裡設了佛堂。

心裡百轉千迴的這三天尾聲，我躺在床上，關掉電燈。

我想到一件事⋯⋯

然後

終於能和房東阿嬤單獨相處了。

夜晚來襲，

歡迎回家。

我得吃藥了，幫我拿黏黏的那個。

晚安。

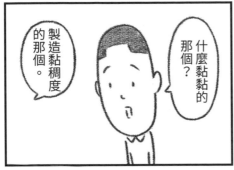

什麼黏黏的那個？

製造黏稠度的那個。

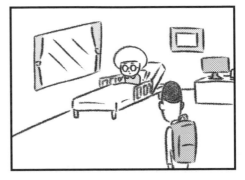

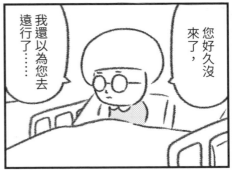

您好久沒來了，我還以為您去遠行了⋯⋯

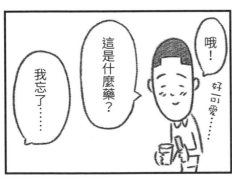

哦！

這是什麼藥？

我忘了⋯⋯

好可愛⋯⋯

不過粉紅色和藍色很粉嫩，我很喜歡。

等等，這種說法好像我死了。

166

我們去散步吧。

我可以稍微工作一下嗎？

桌子借我用

請自便。

咦？好啊。

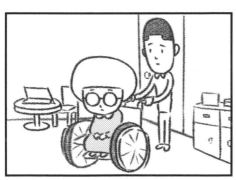

矢部先生，

啊！不好意思，我沒有睡著⋯⋯

什麼？您到底在說什麼呀！

您說想一直住在那個家裡，

我聽了很感動。

這麼一來，

對不起……

不就像是我從來沒有住在那裡過嗎？

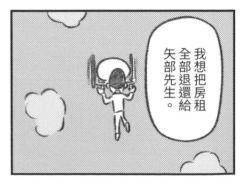

我想把房租全部退還給矢部先生。

矢部先生，

找到理想的住處了嗎？

還沒。

從今以後還很漫長喔。

搬到房東阿嬤的二樓後，我遇到太多好事了⋯⋯

完

非常感謝您。

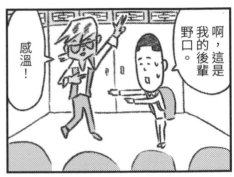
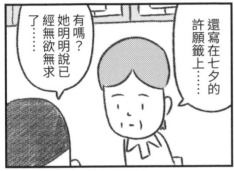
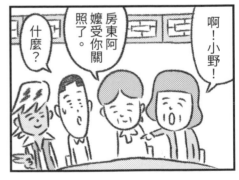
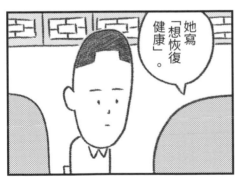

不過，矢部先生的書真的很好看。

房東阿嬤一定也會為你高興。

什麼！

我姓小林！

我不叫野口……

天曉得呢……

但願如此。

因為你自稱小野

我一直以為野口是你的姓

房東阿嬤，

來乾杯吧？

那……就從野口開始。

好啊！可是矢部先生……

或許我以為的世界完全不是我以為的那樣。

謝謝！
(中文)

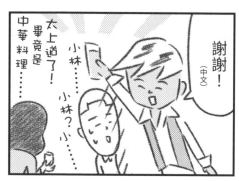

謝謝！
(中文)

太上道了！畢竟是中華料理……

小林……小林？小……

172

儘管如此，

矢部先生

我確實

關門聲

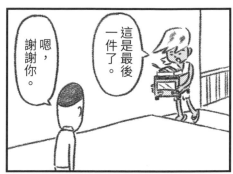

這是最後一件了。

嗯，謝謝你。

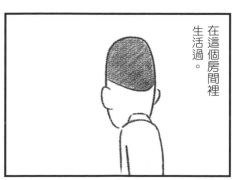

在這個房間裡生活過。

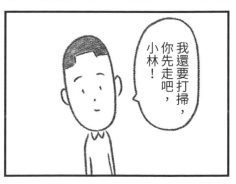

我還要打掃，你先走吧，小林！

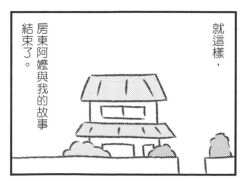

就這樣，房東阿嬤與我的故事結束了。

好喔

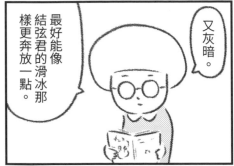

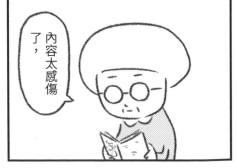

矢部太郎

一九七七年出生。

搞笑藝人。一九九七年組成搞笑二人組「空手道家」。

不只當搞笑藝人，同時也是活躍在舞台上及連續劇、電影裡的演員。

父親是童書作家、紙偶戲作家矢部光德。

漫畫處女作《房東阿嬤與我》榮獲第二十二屆手塚治虫文化獎短篇獎。

Essential YY0928

房東阿嬤與我：從今以後
大家さんと僕
これから

作者
矢部太郎
一九七七年出生。
搞笑藝人。一九九七年組成搞笑二人組「空手道家」。
不只當搞笑藝人，同時也是活躍在舞台上及連續劇、電影裡的演員。
父親是童書作家、紙偶戲作家矢部光德。
漫畫處女作《房東阿嬤與我》榮獲第二十二屆手塚治虫文化獎短篇獎。

譯者
緋華璃
不知不覺，在日文翻譯這條路上踽踽獨行已十年，未能著作等身，但求無愧於心，不負有幸相遇的每一個文字。譯有《懶懶》、《房東阿嬤與我》、《天才的思考：高畑勳與宮崎駿》。

封面題字・繪圖　矢部太郎
封面設計　山田知子（chichols）
封面購成　張添威
內文排版　呂昀禾
行銷企劃　羅士庭
版權負責　陳柏昌
副總編輯　梁心愉

ThinKingDom 新経典文化
發行人　葉美瑤
出版　新經典圖文傳播有限公司
地址　臺北市中正區重慶南路一段五七號十一樓之四
電話　02-2331-1830
傳真　02-2331-1831
讀者服務信箱　thinkingdomtw@gmail.com

總經銷　高寶書版集團
地址　臺北市內湖區洲子街八八號三樓
電話　02-2799-2788　傳真 02-2799-0909

海外總經銷　時報文化出版企業股份有限公司
地址　桃園市龜山區萬壽路二段三五一號
電話　02-2306-6842　傳真 02-2304-9301

版權所有，不得轉載、複製、翻印 違者必究
裝訂錯誤或破損的書，請寄回新經典文化更換

初版一刷　二〇二一年八月十六日
定價　新台幣三四〇元

ISBN：978-986-06699-4-7